高职高专艺术设计专业规划教材·产品设计

THREE DIMENSIONAL COMPOSITION

立体构成

曹祥哲　韩凤元　编著

U0330615

中国建筑工业出版社

图书在版编目（CIP）数据

立体构成 /曹祥哲，韩凤元编著. —北京：中国建筑工业出版社，2014.11
高职高专艺术设计专业规划教材·产品设计
ISBN 978-7-112-17377-8

I.①立…　II.①曹…②韩…　III.①立体造型-高等职业教育-教材　IV.①J06

中国版本图书馆CIP数据核字（2014）第251349号

本教材的编写完全遵照高职高专院校的教学大纲，围绕高职院校学生学习的现状、心理特点、基础能力、发展方向以及专业需求进行编写，力求体现高职高专院校设计学科的基础特性与共性。本教材以基础讲解为主导，突出学生学习的主体性地位，增加了实验教学、案例教学的内容，强调培养学生动手实践的观念，加强学生对所学专业的理性认知并提高学习的兴趣。通过对理论深入浅出地讲解，结合大量优秀设计案例，使教材内容具有更强的针对性与适用性，从而进一步提高学生的专业应用技能和职业适应能力，发挥学生的创造潜能，让学生看得明白，学得容易。本教材适用于各高职院校与高专院校，同时也适合专业设计人员以及各大培训机构作为教材使用。

责任编辑：李东禧　唐　旭　焦　斐　吴　绫
责任校对：姜小莲　党　蕾

高职高专艺术设计专业规划教材·产品设计
立体构成
曹祥哲　韩凤元　编著
*
中国建筑工业出版社出版、发行（北京西郊百万庄）
各地新华书店、建筑书店经销
北京嘉泰利德公司制版
北京方嘉彩色印刷有限责任公司印刷
*
开本：787×1092毫米　1/16　印张：7　字数：163千字
2014年12月第一版　2014年12月第一次印刷
定价：**42.00**元
ISBN 978-7-112-17377-8
　　　　　（26217）

"高职高专艺术设计专业规划教材·产品设计"
编委会

总 主 编：魏长增

副总主编：韩凤元

编　　委：(按姓氏笔画排序)

王少青　　白仁飞　　田　敬　　刘会瑜

张　青　　赵国珍　　倪培铭　　曹祥哲

韩凤元　　韩　波　　甄丽坤

序

2013 年国家启动部分高校转型为应用型大学的工作，2014 年教育部在工作要点中明确要求研究制订指导意见，启动实施国家和省级试点。部分高校向应用型大学转型发展已成为当前和今后一段时期教育领域综合改革、推进教育体系现代化的重要任务。作为应用型教育最基层的众多高职、高专院校也会受此次转型的影响，将会迎来一段既充满机遇又充满挑战的全新发展时期。

面对众多研究型高校转型为应用型大学，高职、高专作为职业技术的代表院校为了能够更好地迎接挑战，必须努力提高自身的教学水平，特别要继续巩固和加强对学生操作技能的培养特色。但是，当前职业技术院校艺术设计教学中教材建设滞后、数量不足、种类不多、质量不高的问题逐渐显露出来。很多职业院校艺术类教材只是对本科教材的简化，而且均以理论为主，几乎没有相关案例教学的内容。这是一个很大的问题，与当前学科发展和宏观教育发展方向是有出入的。因此，编写一套能够符合时代发展需要，真正体现高职、高专艺术设计教学重动手能力培养、重技能训练，同时兼顾理论教学，深入浅出、方便实用的系列教材就成为了当务之急。

本套教材的编写对于加快国内职业技术院校艺术类专业教材建设、提升各院校的教学水平有着重要的意义。一套高水平的高职、高专艺术类教材编写应该有别于普通本科院校教材。编写过程中应该重点突出实践部分，要有针对性，在实践中学习理论，避免过多的理论知识讲授。本套教材邀请了众多教学水平突出、实践经验丰富、专业实力雄厚的高职、高专从事艺术设计教学的一线教师参加编写。同时，还吸纳很多企业一线工作人员参加编写，这对增加教材的实用性和实效性将大有裨益。

本套教材在编写过程中力求将最新的观念和信息与传统知识相结合，增加全新案例的分析和经典案例的点评，从新时代的角度探讨了艺术设计及相关的概念、方法与理论。考虑到教学的实际需要，本套教材在知识结构的编排上力求做到循序渐进、由浅入深，通过大量的实际案例分析，使内容更加生动、易懂，具有深入浅出的特点。希望本套教材能够为相关专业的教师和学生提供帮助，同时也为从事此专业的从业人员提供一套较好的参考资料。

目前，国内高职、高专艺术类教材建设还处于起步阶段，还有大量的问题需要深入研究和探讨。由于时间紧迫和自身水平的限制，本套教材难免存在一些问题，希望广大同行和学生能够予以指正。

总主编 魏长增
2014 年 8 月

前　言

改革开放以来，由于市场经济的发展、产业结构的调整、人们生活方式的转变都促使中国现代设计快速地发展。尤其近年来，伴随我国自主创新战略的步伐，社会对设计领域的实用人才需求越来越紧迫。与此同时，随着教学改革的发展，以培养面向基层、面向社会的应用型与创新型人才为目标的高等艺术教育蓬勃发展。

立体构成作为艺术设计中的一门基础课程，其伴随着艺术设计的发展而体现出自身的特点。在 20 世纪初，人们开始把一些三维空间元素引入到设计教学中，这就是最初的立体构成雏形。随着人们对三维空间元素认识的加深，各类设计专业，例如产品设计、环境艺术设计、首饰设计等专业都以立体构成为基础。在这种趋势下，立体构成最终形成了一门独立的学科。

如今的立体构成教学，不仅要求学生对形态与空间进行研究，更要强调培养学生们的立体造型思维与创造性思维。在这种背景下，立体构成课程教学就显得越来越重要。

基于以上现状，我们编写了本册《立体构成》教材，本教材在参考国内外高职高专同类教材的基础上，精选了立体构成课程的必备章节，并区别于同类教材，针对高职高专教学特点，强调实践与实用结合的特色，进行系统化的编写。本教材的编写力求体现出高职高专艺术设计专业及设计实践的基础特性，强调对立体造型基础理论的研究与学习，将理论研究作为实践的指导，作到理论联系实践。因此，本教材以符合社会发展为导向，以能力教学为核心，遵照"实际、实用、实践"的原则，全面详细讲解立体构成的教学内容。笔者结合自身多年教学实践，引用教学案例，保持传统并与时俱进，在对传统的立体构成理论进行讲解的基础上，结合社会发展潮流，例如对电脑技术、3D 打印技术为立体构成带来的影响进行详解等，使本教材的内容彰显出时代特性。本教材共分为 8 个章节，从理论到实践,再从实践发展到社会前沿,形成系统化的知识体系，使学生能循序渐进地全面掌握立体构成知识。

在本教材的编写中，汇总了许多专业院校的宝贵经验与优秀成果，也吸纳了各高校专业教师以及出版社专家的建议。同时在本书的编写中，通过网络平台收集了大量精彩设计图片，并结合学生课堂作业作为书中的讲解案例，在此向图片的作者道以真心感谢。感谢同仁、专家以及师生对本教材编写所给予的帮助与支持。

本教材的编写过程中，难免存在一些问题，如有不当之处，恳请同行、师生与专家提出宝贵意见。

目　录

第一章 立体构成初探

立体构成作为艺术设计专业及设计实践的基础课程，要立足于对立体造型基础理论的研究与学习，要将理论研究作为实践的指导。因此，本章作为基础讲解，通过对立体构成基本理论的阐述，使学生理解立体构成的定义、内涵、发展模式以及立体构成研究的内容。学生通过对基础理论的学习，对立体构成知识建立初步的理论框架，以此为今后的设计实践奠定坚实的基础。

第一节　立体构成的基本理解

立体构成是研究立体造型的基础学科，也是进行立体造型设计专业学习的基础课程，更是现代设计研究与实践的重要源泉。因此，我们要对立体构成的定义、内涵、课程特点、学习方法等内容进行充分的学习。

1. 立体构成的定义

立体构成以研究空间立体造型为主要内容，是设计专业的基础学科。所谓立体构成，是指在三维空间中，将形态要素按照一定的美学原理与方法（如组合、拼接、变形、移动、旋转、缩放等）进行再设计，从而创造出具有美感并具有三维空间的新形体。也可以通俗地理解：即按照构思，利用各种材料创造出一种新形式的，并具有美感的立体造型。它与在平面上表现的立体是完全不同的。立体构成是可以从任何角度都能触摸到的真实实体。

2. 立体构成的要求

立体构成的要求主要包括以下几个方面：

（1）强调用抽象的形态去表现具象的形式语言。

（2）主张利用几何形等简约、理性的方式去塑造三维立体形态。

（3）利用形式美学规律来研究并塑造三维立体形态。

（4）利用点、线、面、体作为基本元素来塑造立体形态。

（5）在空间环境中创造并诠释立体形态。

（6）研究立体形态与空间的关系，从而对空间概念进行全面理解。

（7）运用材料特性、结构以及加工工艺来制作立体形态。

（8）通过成型方法，塑造具有美感的立体形态，并向设计领域扩展，为艺术设计打下基础。

第二节　立体构成课程研究内容

立体构成是设计专业的重要基础课，其为各类设计专业以及纯艺术课程的学习打下基础。艺术设计的教学目的，即要培养学生树立"以人为本"的设计思想，这也就要求我们要从实用的功能和用途来研究设计的形式。这区别于纯艺术专业，因为纯艺术专业研究对象是对"形"本身进行研究，并不主要针对使用功能，也不强调立体塑造。但立体构成的教学目的更加强调实用性的研究，同时强调立体感的塑造，即要研究美学的各种形式与规律，并对其形式与规律进行总结与提炼，最终以立体的形式进行表达。以下我们了解一下立体构成课程要研究

的主要内容：

1. 立体构成的形态要素

立体构成首先要学习形态的基本要素，形态要素包括点、线、面、体。它们是各种构成以及设计的基本要素。平面构成中的点、线、面、体等要素和立体构成中的点、线、面、体相比有共同之处，也有区别。相同之处在于它们都起到基础的作用，但在立体构成学科中，点、线、面、体都是具有体量和空间的三维实体，是看得见摸得到的真实实体。这一点对立体构成来讲是非常重要的。可以这样理解，立体构成通过对微观的点、线、面、体进行重组、构造，从而创造出新的宏观形态。而任何宏观形态又可以还原到微观的点、线、面、体。为此，对点、线、面、体等形态要素的认识与研究是立体课程学习的首要内容（图1-1）。

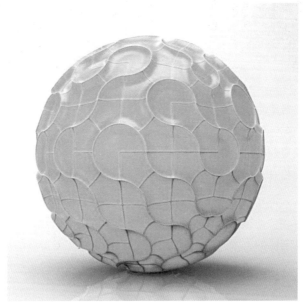

图 1-1　立体形态设计

2. 立体构成的材料要素

立体构成是三维实体的创造，必须通过一定的材料进行体现。材料是立体构成表现形式的载体，所以对材料的研究是立体构成学习的重要内容。由于材料性质不同，物理特性不同，各种材料都有其独特的特性，不同材料能产生不同的视觉特效，同一主题利用不同的材料也能起到不同的视觉与触觉效果。同时，每一种材料都有适合其自身的加工方式，例如木材可以锯，纸材可以剪，金属可以焊接等，我们可以根据构成的主题来选择相应的材料进行表达，再根据材料的特性采用合理的加工方法；也可以根据现有的材料先进行设计，然后完成构成课题，这样材料的特性能够表达得更加充分。采用以上方法不仅提高效率，也能节约成本。

所以，材料的研究对立体构成的学习是十分重要的。立体构成使用的材料种类多种多样，我们平常见到的材料都可以使用。但是由于教学重在研究构成的基础，因此，尽量选择价格低廉，加工方便，易于购买的材料。例如纸材、木材、有机玻璃这些轻型材料以及一些现成的制品（图1-2、图1-3）。

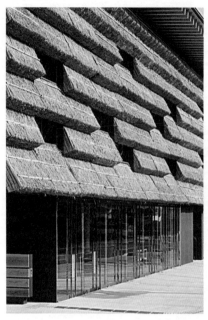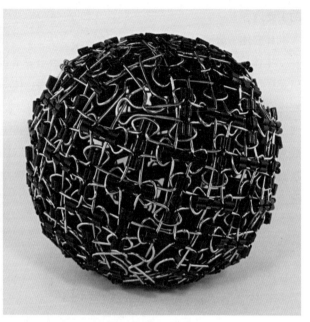

图1-2　利用麦秆制作的建筑外延设计　　　　图1-3　利用夹子制作的立体构成

3.立体形态形式美学规律

形式美是艺术与设计必须追求的目标，更是艺术设计研究的内容以及表现的形式。立体构成作为设计的基础，重点是对立体造型的形式美学规律进行总结与提升。通过学习来研究形式美的一些基本规律：如均衡与对称的关系、尺度和比例的关系、统一和变化的关系、联想和意境的关系、动与静的关系以及节奏与韵律的规律、对比与协调的规律、安定与轻巧的规律、变化与统一的规律、主要与次要的规律等。掌握了这些形式美学规律，能为今后的设计实践打下基础（图1-4、图1-5）。

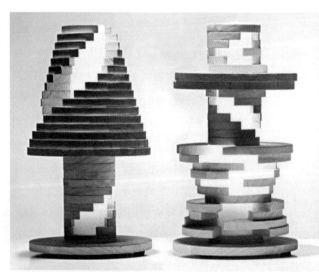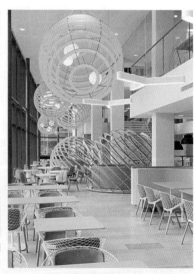

图1-4　具有形式感的灯具设计　　　　　　图1-5　具有形式美感的室内设计

4.空间的营造

一切实体都要依附空间而存在，如何处理好立体形态与空间的关系，也是立体构成要研究的内容。立体构成设计不只局限研究单一立体形态本身，也是在研究一个物体与环境空间的关系，每一件作品都应在造型上与所存在的环境空间形成统一的关系。在此基础上，带给人以视觉、触觉、嗅觉、味觉等全方位的感受。我们举个例子，当我们欣赏一件雕塑作品或建筑时，不是单纯地欣赏它的外观，而是欣赏一种整体空间的美感，也就是要使它们的存在与周围环境得到相互映衬的效果，将自然的空间状态与人为的设计作品相互融合，体现出相得益彰的美感，这也正是体现出和谐的理念。因此，立体构成要研究立体形态如何应用到空间中，与空间形成互动的关系，在这种互动的关系中，产生美感，融入人心（图1-6）。

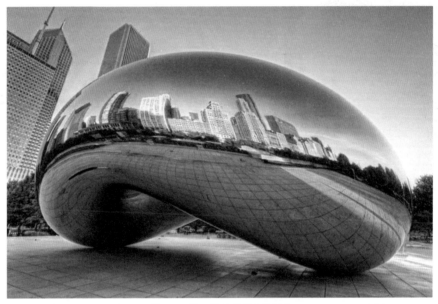

图1-6　与环境互动的立体形态

第三节　立体构成的作用

立体造型与形态是实体化的，因而它必须以构成知识为指导，并结合材料与加工技术，通过手工或机器化制作而塑造出新的立体形态。因此，它受到材料和技术的制约，是材料学、工艺学、力学和美学等学科的结合。在现实生活中，立体构成的例子已经融入我们生活的每个角落：大到建筑物的外观形态及内部结构，如国家体育场（鸟巢）、世博会中国馆、国家游泳中心（水立方）。小到生活用品的设计都离不开立体构成的知识与应用，如生活中用到编织的竹篮、精美的首饰、拼接的家具、组合的展架，小巧的工具以及各种立体化的产品。这些产品都是以立体构成学科知识为原理，以立体构成的法则为指导，结合创造性思维设计出的实用功能与审美功能兼备的立体化产品。可见，立体构成对于我们的现代设计与生活有着重要的影响，因此，立体构成也被视作设计基础的重要课程（图1-7~ 图1-11）。

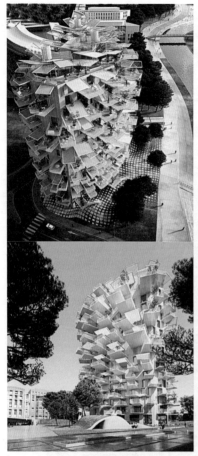

图 1-7　运用立体构成法则的建筑 a　　　　　图 1-8　运用立体构成法则的建筑 b

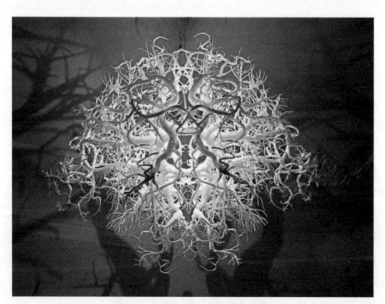

图 1-9　运用立体构成法则的灯具

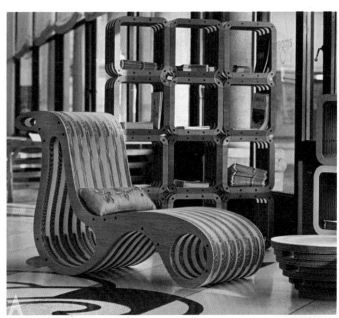

图 1-10 运用立体构成法则的家具

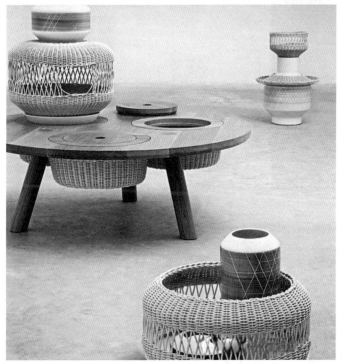

图 1-11 竹篮设计

第四节 立体构成的发展

其实对于立体构成的起源，我们可以追溯到很早的时代，大多数人认为，在最原始的艺术中，如一些陶瓷器的制作（图 1-12），就已经成为最早的立体构成设计的雏形（图 1-13），这些立体艺术品的制作与形成，不仅体现出人类的智慧，也对后来的立体艺术的形成产生影响。

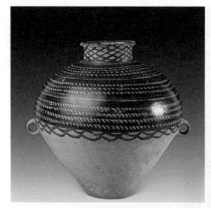

图 1-12　陶器

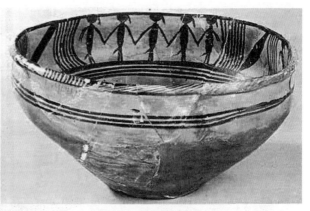

图 1-13　马家窑类型彩陶

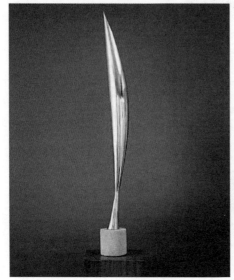

图 1-14　布朗库西雕塑作品

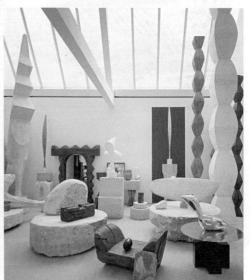

图 1-15　布朗库西雕塑作品

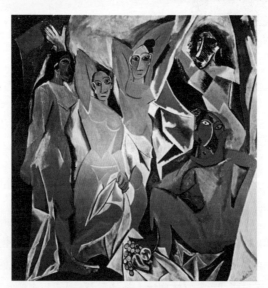

图 1-16　毕加索《亚威农少女》

然后随着时间的推移，雕塑艺术成为了立体构成发展的最大推动者，在立体构成自身的发展过程中，有很多伟大的画家和雕塑家等都起到了积极的推动作用，如贾戈梅蒂和布朗库西等（图1-14、图1-15），他们从纯美学的角度出发，对立体设计进行一系列的改进，从他们的作品中就可以看出，经过他们设计之后的立体艺术，所表达出来的美感得到了很大程度的提升。随后在西方的设计中，立体主义诞生了（图1-16），从某种意义来理解，立体主义是立体构成的前身，但是立体主义从本质上还没有脱离原始的艺术，设计过程中以美感的表达为中心，强调设计的体积和抽象的情感表达，这种设计理念主要受到当时工业社会的影响。因此，在这种艺术形式中，较多的采用空间几何图形，并具有一些构成的意味。当时的艺术家毕加索就对立体主义进行了一定的探索。随着工业革命的进行，欧洲的工业水平达到了一个新的高度，而工业革命对艺术设计领域的影响是重大的。由于工业设计是艺术设计的一个重要领域，为了满足工业设计的要求，相关的艺术设计都进行了一定的改革，甚至影响了当时人们的审美观点，很多画家和雕塑家都开始赞美机械世界，立体主义发展到了20世纪初，才真正地达到了一定的高峰。

"立体构成"真正成为一门独立的课程是起源于1919年，德国包豪斯学院在创办后确立的艺术课程。在1919年，德国包豪斯学院创办后，确立了新的设计教育，真正的促使立体构成学科的建立（图1-17）。包豪斯的艺术家们针对当时社会现状，对设计提出很多具有时代意义的规划，例如形式与功能的结合，他们提出形态的创造不是漫无目的、凭空想象的，形态必须严格地按照事先的计划与步骤来设计，要体现秩序感。必须要遵循科学的法则，正是在这种理论的指导下，包豪斯的艺术家们经过探索，对形态的表达建立起完整的理论，这正使立体构成以一门学科的角色进入到人们的视野。

包豪斯构成理论的产生是社会发展的必然产物，欧洲的产业革命为它的产生奠定了强大的物质基础。英国的工业革命在由手工转向机械化生产的过程中，受到传统观念的影响，导

图1-17 包豪斯学院标志

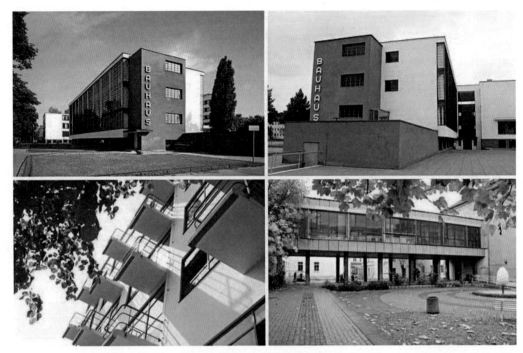

图 1-18　包豪斯学院校园

致产品外观设计与产品的材料、工艺、结构、功能的矛盾急剧加深，解决两者之间的矛盾成为当务之急。包豪斯的艺术教育家们针对此提出了"艺术与技术相结合"的设计教育理念。既是艺术的又是科学的，既是设计的又是实用的，同时还能够在工厂的流水线上大批量生产制造。崭新的设计理论和设计教育思想，使包豪斯成为现代构成设计的发源地和培养现代设计师的摇篮（图1-18）。他们将现代造型规律和新技术新材料有机地结合起来，开拓了一条人类艺术设计史上的辉煌之路。物质形态的丰富和发展取决于生产力和科学技术的发展，无论是在城市规划、建筑设计，还是在工业设计与包装，艺术品的表现形式等各个领域，都产生了多种多样的形态。形态的创造不是不可感知的、随意的、无目的的，它必须严格地按照事先的计划来完成，这就必须有科学的法则可遵循。包豪斯认为，新的材料、新的技术、新的生活方式必然要有新的美学观点来与之统一协调。造型美在这里已不是外在的附加物，它应该是内在的，并通过材料、技术、功能进行自然的表达。包豪斯学院的艺术家指出，每种不同的技术工艺，都会赋予产品独特的美感。当时的设计师和艺术家为此进行了艰苦的探索，真正使物质形态的创造活动形成比较完整的理论并上升为一门专门学科。如今立体构成的设计在日常生活中随处可见。

[**思考与练习题**]

1. 立体构成的定义如何理解？

2. 立体构成包含哪些内涵？他们之间的关系是如何体现的？

3. 立体构成学科要研究哪些内容？

4. 请举例说明立体构成的起源与发展。

第二章　立体构成应用领域

立体构成作为艺术设计专业及设计实践的基础课程，其教学目的是要使学生建立立体化的思维方式，要将理论联系实践，将理论应用于实践。因此，本章通过对立体构成在设计领域中的应用，使学生理解立体构成在产品设计、环境设计、服装设计、雕塑以及其他领域的应用，从而理解立体构成学习以及应用的目的，真正做到学以致用。

第一节　立体构成在产品设计中的运用

工业产品设计是科学技术和艺术的融合，是产品使用功能和审美情趣的结合。因此，在工业产品设计中特别强调产品设计的功能性、审美性和经济性以及环保性的统一。随着时代的发展，现代工业产品设计的成长也已经历了一个多世纪，在它的发展过程中，工业产品设计被更多地注入了精神和文化的内涵。

现代设计是一门科学技术与艺术相融合的学科，而立体构成教学训练的目的就是为进行立体造型设计打基础。立体构成体现在工业产品设计中，通过把握产品形态形式的美学原则及规律，在不同限定的条件下，对多种方案进行筛选和优化，创造并确立产品形态。

产品设计是实用的造型艺术，其造型必须以产品基本功能为设计出发点，运用立体构成的造型方法，将产品的功能概念化、抽象化。在产品的外形设计中，要充分利用立体构成的知识，将单纯立体形态上的节奏、曲直、刚柔、质感等合理地体现在产品造型上，并将材料的选择与成型方式充分地进行分析,感受、推敲,创造出功能与形式完美结合的产品（如图2-1~图2-8）。

图 2-1　汽车设计

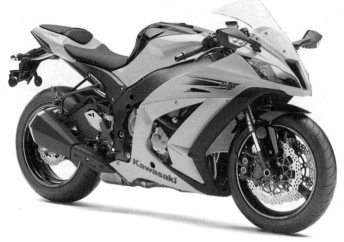

图 2-2 摩托车设计

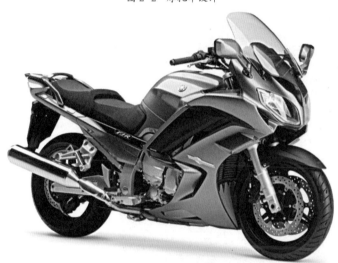

图 2-3 灰色摩托车设计

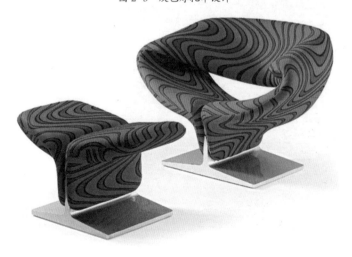

图 2-4 家具设计

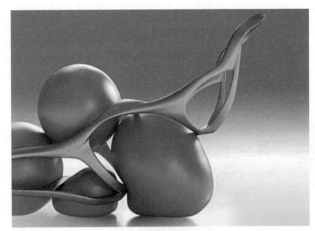

图2-5　骨骼形态座椅设计

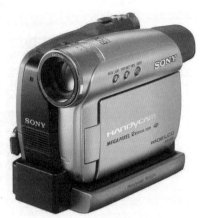

图2-6　摄像机设计

图2-7　电子产品局部设计

图2-8　装饰品设计

第二节 立体构成在包装、展示设计中的运用

现代商品离不开包装与展示，包装是产品的重要组成部分。人们购买商品时很大程度上都是根据商品的包装来判断商品质量从而决定是否购买。好的商品包装不仅可以保护产品、宣传产品、还可以促进产品的销售，一定程度上优秀的产品包装还可以提高产品的价格，提高商家利润。在包装造型设计中，立体构成知识应用是十分广泛的。立体构成是用各种材料将形态要素按美的原则组合成新的立体造型，也就是在三维空间中将立体造型要素按一定的原则组合成富有个性的，具备美学的立体形态。包装造型多种多样，但都是由点、线、面、体和肌理等基本要素组成。此外，好的商品不仅需要好的包装，还需要进行展示，走进人们的视野，吸引人们的眼球。立体构成的原理和方法与包装造型设计及展示设计有着千丝万缕的联系。立体构成为我们进行包装设计与展示设计提供了广阔的创作空间和全新的思维理念。设计师可以借鉴立体构成的表现形式，提高造型能力，获得灵感，从不同角度出发，创造出多姿多彩的包装作品以及崭新的展示方式（图 2-9~ 图 2-17）。

图 2-9　包装设计 a

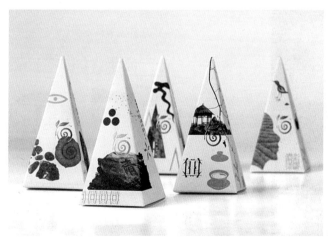

图 2-10　包装设计 b

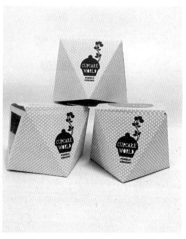

图 2-11　包装设计 c

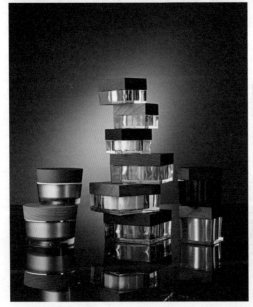

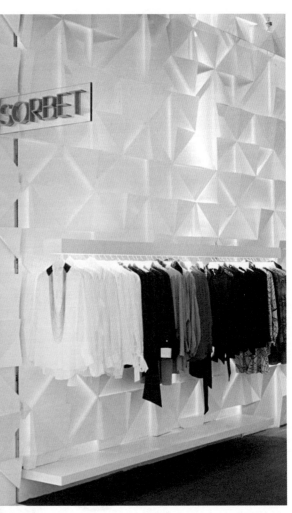

图 2-13 展示设计 a

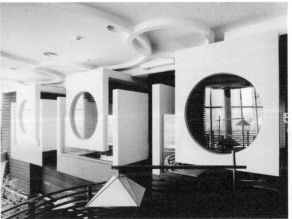

图 2-12 包装设计 d 图 2-14 展示设计 b

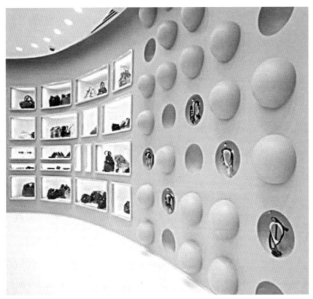

图 2-15 展示设计 c

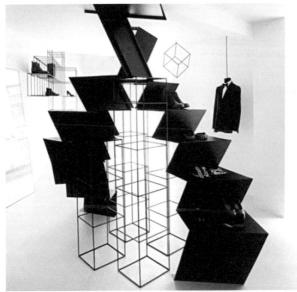

图 2-16 展示设计 d

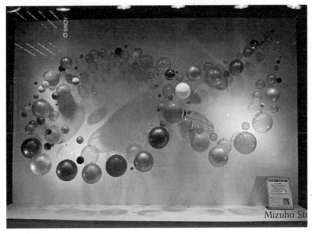

图 2-17 展示设计 e

第三节　立体构成与建筑的外形设计

建筑设计是很庞大的体系，它的外形要依据建筑内部结构而存在。现代建筑更加强调形态的美感，建筑的艺术形态仿佛陈列在地球城市表面的巨大装置物。它作为一种人为设计的三维实体，与诸如家具、雕塑、艺术品、陈设品等有相似点，即外表形态与内在的结构是紧密相连的。建筑如同巨大的装置物体，当其具备了基本的空间感与造型感、体积感时，它们的存在就体现出几何形体的组合与构造的表现形式。

在建筑设计的实践案例中，大部分的建筑形式都可以抽象化，将其归纳为点、线、面、体的形态，利用立体构成相似的语言，采用变形或进行组合以及各种造型方式，进行设计，最终创造出新颖并符合功能的形态。最为经典的案例要属澳大利亚的悉尼歌剧院（图2-18），建筑整体外形采用仿生的造型元素，是对自然形态进行的抽象和提炼，并运用了曲面壳体的构成形式，通过方向、角度、大小的不同，进行组合，营造了具有生命力的外在形态，成为世界经典设计。

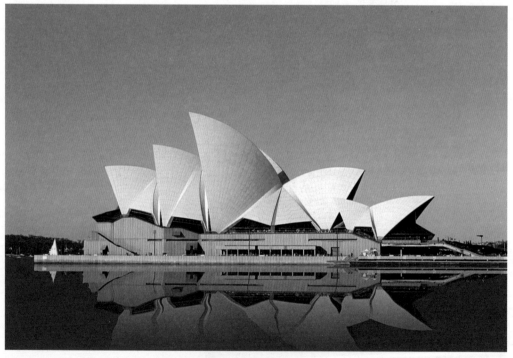

图2-18　悉尼歌剧院

再如我国国家体育场（"鸟巢"），同样是对自然形态进行提炼与重组，并利用线构成的形式，进行有条理的组织，从而形成新的建筑形态与视觉语言，充分地体现了线型的美感与力度（图2-19）。

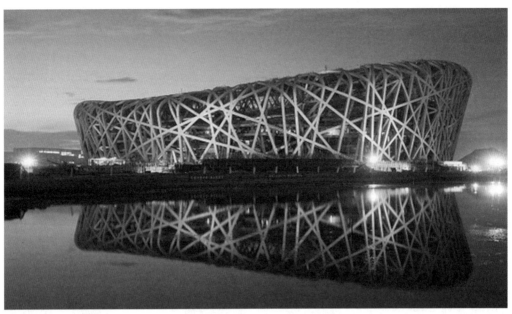

图 2-19　国家体育场（"鸟巢"）设计

　　我们再看 2010 年上海世博会中国馆的设计，中国馆由国家馆和地区馆两部分组成。这两部分的空间位置与取向，分别体现了东方哲学对"天""地"关系的理解。国家馆为"天"，富有雕塑感的造型主体——"东方之冠"高耸云间，形成开扬屹立之势；地区馆为"地"，如同基座般延展于国家馆之下，形成浑厚依托之态。具体来讲，国家馆居中升起，形如冠盖；层叠出挑，制拟斗栱。"匠人营国"中的九经、九纬之道，成为国家馆屋顶平台建筑构架的文化基础。传统建筑中斗栱榫卯穿插，层层出挑的构造方式，则成为国家馆建筑形态的文化表达（图 2-20、图 2-21）。

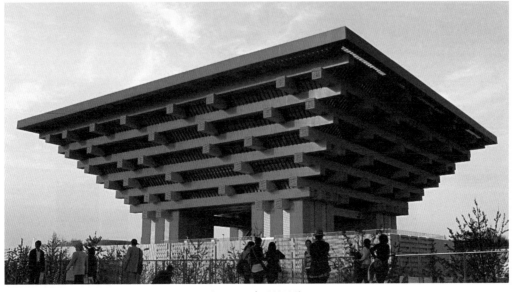

图 2-20　中国馆设计 a

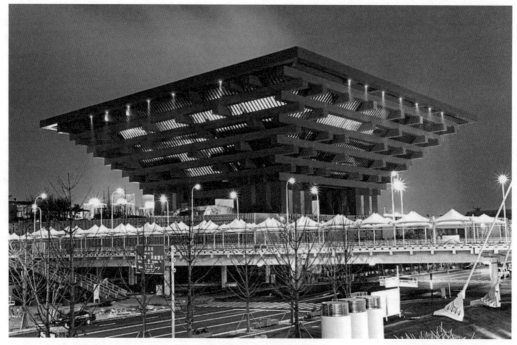

图 2-21　中国馆设计 b

　　如图 2-22，以这个坐落在日本东京的充满灵感的建筑设计为例，就是现代人选择工作的地方和方式。它是如此的具有创造性和艺术性，时尚前卫，美学与功能兼备。

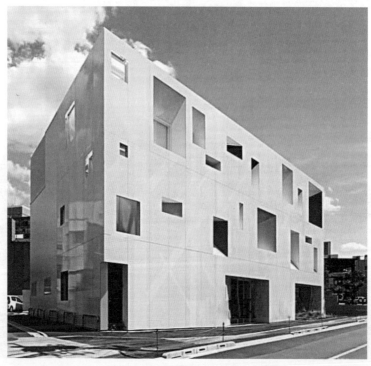

图 2-22　建筑外延设计

第四节　立体构成与服装设计

　　服装设计的基本要点是由服装造型、材料、色彩组合而成的，有了这几种要素才能形成服装。其中服装造型设计的创意性、唯美感与立体构成的设计元素有着紧密的联系，它是立体构成元素的发展状态，它的基本设计点来源于立体构成中的一些设计元素，同时时尚潮流又带动着立体构成的发展。

　　服装的总体造型是由服装结构组合而成的，在它的构成元素中，离不开统一的形式美感。从造型所体现出来的形态在统一的支配下形成同类的风格。服装设计中的上装下装、外造型、细节部分、图案部分及各部位之间的联系都离不开统一的设计原理，在统一的基础上进行局部的强调或以其他形式美学原理的法则进行设计。例如图案设计在服装上就是利用构成知识，从单纯的平面构成，如点、线、面的织物纹样，发展到有目的的立体构成的表现。因为无论是面料图案纹样的设计，还是制作工艺上的一些创意的处理，都体现出立体构成的因素。从古代到现代，服装的发展在原来的基础上创造出更符合人们需要的设计，由现代时装大师对时装的颈部、背部、胸部、背部、腹部、臀部以及全身的处理，都采用了立体构成的造型要素——点、线、面、体；在空间表现上也采用了分割、对称、平衡、韵律、单位与群化等表现手法。同时还有目的地运用了各种纽扣、拉链、线迹、绳带和装饰物来实现立体构成在时装上的表现。如今，设计师十分注重新材料、新技术带给服饰的新感受，用新材料、新技术设计出来的服装也同时带动着立体构成新造型新元素的发展（图2-23、图2-24）。

图 2-23　服装设计 a

图 2-24　服装设计 b

第五节　立体构成与现代雕塑设计

现代雕塑是现代造型艺术的一种，与建筑相近，是以三维立体的形态占据一定的空间，与建筑环境有机地融合，创造出具有一定空间的可视、可触的艺术形象，借以反映社会生活、表达艺术家的审美感受与审美情感。

如英国著名雕塑家托尼·克拉格，也是英国当代艺术界的领军人物。他的作品既有几何的理性美感，又带给观者充满幻想和诗意的审美境界。他在材质和制作工艺上充满无限想象力，并不断测试，如城市垃圾、废弃的塑料、金属、各种容器等在他的作品中都可以化腐朽为神奇。他的作品对几何形态进行提炼，利用曲线等形式，创造出圆润的美感（图 2-25、图 2-26）。该作品创造一种圆润的意境，并形成了雕塑与环境的协调统一，体现出生动的情景。而如图2-27，是利用不锈钢制作的雕塑，体现一种视觉冲击力。

图 2-25、图 2-26 著名雕塑家托尼·克拉格雕塑作品

图 2-27 雕塑设计

第六节 本章小结

立体构成是设计院校的基础课程，如何将基础课程的知识运用到专业方向中，是教学的最终目标。立体构成的设计元素与设计之间有着承前启后的关系，它是造型设计的基础，是设计发展的过程，在设计元素成熟后通过运用材料、结构、工艺等工序把设计的最终效果体现出来。所以不同的设计领域应充分利用立体构成的设计知识，设计出更多的具有艺术美感与装饰美感的实用产品，使之成为生活中靓丽的风景线。

[**思考与练习题**]

1. 请举例说明立体构成在产品设计中的应用。

2. 请举例说明立体构成在环境设计中的应用。

3. 请举例说明立体构成在服装设计中的应用。

4. 请举例说明立体构成在公共艺术设计中的应用。

第三章　立体构成制作程序与方法

立体构成的学习能提高我们对形式美学的鉴赏能力以及感悟能力,并完善自身对现代设计的实践能力。本章重点讲解立体构成从构思到制作的过程及步骤,使学生充分理解设计过程是把抽象的理念和技术转化为可以触摸的真实产品。同时使学生认识到这种抽象的理念就是创造性思维。立体构成的学习和训练就是为了培养我们的创造性思维,并利用这种思维去掌握立体造型的美学规律和方法。

立体构成设计的过程是从其设计构思到实体制作的一个过程。其不同于平面构成,它要借助材料以及加工工具,并通过合理的加工方式以及表面处理等工序,才能得到最后的立体造型。因此我们必须掌握其设计流程,并按照每一步程序,循序渐进,按照要求制作,才能取得最终的理想效果。若跳过某一个步骤,都会影响最后的表现效果。那么立体构成的设计制作步骤有哪些呢?下面就其主要步骤进行逐一地说明。

第一节 制定计划

计划是做设计之前的必要准备。开始计划和筹备设计所需要的具体内容。这些内容包括:设计的主题、需要的时间、经费、人力、技术条件等。如果没有计划,在设计制作过程中就会出现很多意想不到的状况,既影响设计又影响进度和设计质量。

第二节 确定主题

在进行立体构成训练时,确定主题,以主题为方向,为后边的工作起到指引。例如"旋转"主题、"阵列"主题等。

第三节 构思

在确定主题后,就要进行构思,也可称为创意。一个好的设计必定先有一个好的创意。我们要用求异求变的心态去想象、去思考、去设计,只有这样,设计出来的作品才具有生命力。

立体构成是用抽象的形式和具体的材料来表达设计内涵并向观者传递思想感情。有了一个创作设计的主题,需要考虑如何去表现它,这是一个创造性思维的过程。为了完成课题,学生在平时学习时,要不断积累设计的知识并总结经验,这是一个聚敛思维的过程。在达到一定的知识储备后,我们会从不同途径和不同角度去探索、分析事物的多种可能性,并得出答案,这是发散性思维的过程。在经历了前面三个思维过程后,我们开始运用自身的知识和学习能力对事物进行想象和创造,这就是设计所要遵循的思维过程。因此,我们要善于培养自己的想象力、观察力及创造力。针对主题进行构思寻找创意。创意来自灵感,培养这种灵感与平时的学习、思考、经验的积累息息相关。

立体构成设计的创意不仅是用抽象的形式来表达内容,而且要通过造型来体现形式美感,

以符合审美的要求。因此学生要认清创意是一个艰苦探索的过程，只要不断地思考，就会使灵感在瞬间迸发出来。

第四节 绘图表达

绘图是记录创意设计的有效途径，同时也是一个设计的过程，也称作草图绘制，在创意中，我们的灵感犹如天马行空，稍纵即逝，利用绘图可以将这些灵感快速地记录下来。同时通过草图的绘制可以进一步分析我们的想法是否正确、合理。草图包含构思草图、结构草图、局部草图、深入草图以及尺寸图等。

随着科学技术的发展，制图不仅可以通过手绘完成，也可以运用电脑完成。运用电脑设计，可以快速的制作多种效果，供我们选择，同时也可尝试多种形态的制作，以提高自己的创新意识（图3-1~图3-5）。

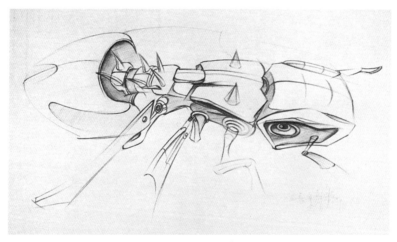

图3-1 立体构成草图 a

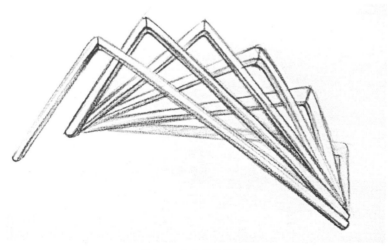

图3-2 立体构成草图 b

图 3-3　立体构成草图 c

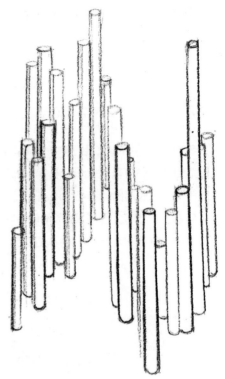

图 3-4　立体构成草图 d

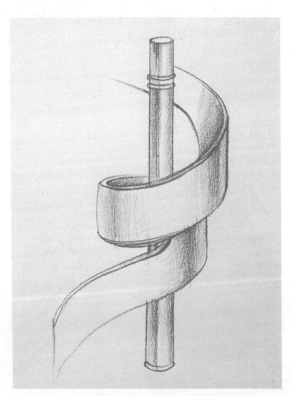

图 3-5　立体构成草图 e

第五节　确定方案

在绘制多种方案后，根据主题，选择优秀的方案，以备进一步完善。评选原则要依据形式美感、制作方式、加工工艺等要素来综合考虑。

第六节　选择材料

立体构成是要进行实体制作，通过材料去实施和体现，因此材料是立体造型设计的物质载体。所以选材对立体构成设计是极为重要的。

在前面的5个过程中，已经确定了设计主题、形态样式并计划好所需要的时间、经费等问题。接下来为了完成制作过程，针对设计的具体要求进行选材。总之，一切要为设计的结果服务，以传达设计思想和表达形式美感为目的。选材要基于以上的要求，根据不同的材料特性、纹理、色泽、形态、视觉美感来选择符合设计要求的材料。

第七节　加工制作

选好材料后就要开始加工制作。加工制作分两种模式：一种是手工，另一种是机器加工。

无论哪种加工方式，都要根据材料选择合理的加工方式。因为不同类型的材料其加工方式就会有所不同，同种类型的材料也会有所差别。前面谈到过材料的几种常见的加工方式，如切、割、折、曲，破坏与残缺，劈凿与打孔，刮锉与拆卸，抛光与打磨等，这些方式可以根据材料的不同和造型要求的不同来进行选择。总而言之，要具体问题具体分析，根据实际要求，选择最为理想、可行的加工方式。

第八节　组装

我们在制作后，需要将很多局部进行整合，将加工后的材料互相组合连接，使之成为一个整体，以达到综合形态表现的目的。不同的材料有不同的组装方式。主要有粘接、拼贴、焊接、叠合（插接）、钉接、榫接和捆扎。同种材料的组接方式可有几种选择，不同材料的组接方式更多，工艺也更复杂。例如，用有机玻璃做造型，可以选择粘接、拼贴、叠加等方式：用金属材料做造型，可选用焊接等方式，而且也可以各种方式搭配使用。

第九节　表面处理

表面处理不是所有的立体构成作品都需要，而是根据设计要表达的主题和环境来要求。

可以上色或对材料进行化学加工。上色的颜料有很多，如丙烯颜料、油画颜料、水粉颜料、工业染料、油漆等都可以进行着色。针对颜料的不同，着色采用的工具和手法也不同。也可以对材料先进行表面处理，例如金属电镀，阳极氧化等工艺，也可以选用喷塑等新的表面处理方式，新工艺成本较高，一般为表现高水平作品选用。

第十节　展示及摄影

作品完成后，要进行展示，制作展台，背景布置以及灯光。展台要突出主题，简洁大方，有特点。背景有多种选择，可以体现对比效果，协调效果，亦可选用自然背景。灯光可以选用自然光，也可选用带有色彩的灯光，为立体造型作品营造特殊的视觉效果。

第十一节　本章小结

本章重点讲解了立体构成的设计过程与主要步骤，学生要在掌握理论的基础之上，动手实践，真切地感受立体构成的每个环节，并理解每个环节之间的相互作用的关系。此外，立体构成的制作过程同样适用于艺术设计的过程。因此，学好本章的内容，对大家今后的设计实践将会起到积极的促进作用。

[思考与练习题]

1. 立体构成制作程序有哪些步骤？

2. 草图在立体构成制作中的作用是什么？并举例说明。

3. 材料在立体构成制作中的作用是什么？并举例说明。

4. 如何进行立体构成的展示？

第四章　立体构成的形态要素

通过对立体构成中的点、线、面、体的形态要素进行全面讲解，使学生掌握立体构成中形态要素的特征、作用及形式，以及这些构成要素在设计案例中的应用。

第一节　立体构成中的形态基本要素

自然形态复杂多样，构成的关键是从自然形态中抽取出纯粹的、基本的、原始的形态。构成主义认为凡是自然复杂的形体都可以归结成为方体、球体、柱体、锥体等几何形体以及形体之间的组合，这些基本的体块通过组合、变形从而构成了复杂而生动的形态。因此，我们要对形体进行学习与认知，并将复杂的形体予以简洁化、秩序化、规律化。

立体形态多种多样，但都可以归纳为基本的点、线、面、体的要素。因此，点、线、面、体是立体形态构成的基本要素。它们之间的关系是连续的、循环的。不能简单地按几何尺度进行划分，点是立体构成中最基本的单位，把点向一定方向延续下去，就会形成线；把线横向排列，就会形成面；把面阵列起来就形成了体。同时，每一个元素都是相对而言的。我们举个例子：将电脑机箱与橡皮放在一起比较，橡皮就成了点，当橡皮与比其体积更小的物体相比，橡皮就成了体；再如，当我们仰望夜空，欣赏璀璨的星河，其实每颗星体都是巨大的球体，但其相对于浩瀚的宇宙，进入到我们的视野中就成了渺小的点。所以说点、线、面、体都是相对并可以相互转换的。

立体构成中所讲到的点、线、面与平面设计中所提到的点、线、面是不相同的。平面构成中讲到的点、线、面是有位置、长度、宽度而无厚度的二维图形。而立体构成所讲到的点、线、面是具有体积与重量的三维实体。

第二节　点元素特征与作用

1. 点的特征

在几何学中，点是一个纯粹的抽象概念，只有位置，无长度、宽度及深度，更没有大小、形状与方向。而在立体构成中，点是具有空间位置的视觉单位。它具有形状、大小、色彩、肌理，是实实在在的实体，能使人看得到并可以触摸到的。

立体构成中的点并无固定的形态与大小，点感是由环境与参照物而决定的，点元素要与周围环境相对而言。如我们在机场看到的飞机，当我们近距离观看它时，它是庞然大物，而当我们抬头仰望天空中的飞机，其相对天空就成为一个点，飞机之所以有点的视觉感觉，是因为天空足够大，空间环境的大小赋予物体具有点的视觉感。因此，当形态与周围其他造型要素及环境进行比较时，只要它在整体空间中被认为具有凝聚性，能够具有表达空间位置的特性，并能成为最小的视觉单位时，我们都可以称之为点。点的存在形式是多样的，如草坪上的一个足球、盘子上的一个果子、项链中的一个挂件；点可以是任何形状的实体。

2. 点元素的作用

1）点是立体构成中的基本元素，能够转化为其他元素

点是形态构成中最小的单位，更是立体构成以及立体形态的基础元素。点的排列可以产生线感；点的堆积可以形成体积感；点的移动可以产生动感。所以，运用好点元素，可以全面地构造立体形态（图 4-1）。由点经过秩序排列，形成半球体。点的密集排列可以形成虚面与虚体。当有两个相同的点时，人们的视线在两点之间移动会产生线的感觉。当有两个大小不同的点时，人们首先会被大点吸引，然后视线转移到小点上。人们的视觉习惯通常具有由大到小、由左到右、由上到下、由近到远的特征（图 4-2）。

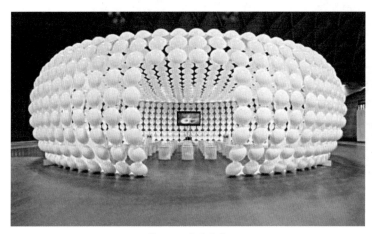

图 4-1　点的堆积

图 4-2　点的对比与轨迹

2）引起视觉注意的作用

创造视觉焦点，产生心理张力。当空间环境只有一个点时，人们视线就会集中到"点"上面。孤立的点、发光的点易于成为视觉焦点。点也可以产生视觉中心，点具有极强的聚焦作用。当只有一个点的时候，视线集中汇集到这个点上，形成焦点，明显、突出、引人注意。当有两个大小相同的点时，视线会在两点之间反复运动。如图 4-3、图 4-4 由光源点进行阵列，组

图 4-3　点的吸引

图 4-4　点的阵列

成的球面，吸引人们的视觉。此外，点可以确定位置，充当中心或重心。

3）具有点缀形态的作用

点作为装饰元素，可以起到丰富形态的作用。如图在物体外形表面进行点元素的排列，形成秩序感，并使表面产生装饰效果，丰富了视觉语言（图4-5）。

图4-5　点的装饰作用

3. 点元素的材料

单纯的点在立体构成作品中并不多见，这是由于将点的形态固定在空间中，必须依靠支撑物，如棍棒、绳索或其他形态物体，因此点往往和线、面、体相结合构成立体形态。

点在立体构成中，可以使用各种材料来进行表达。例如黏土、石膏、木块、石块和金属块等，也可用布、纸、玻璃、塑料和金属等材料做成中空和通透的点立体造型。亦可选用现成的物品来表达点的含义，例如乒乓球、玻璃球、滚珠等物体。如图4-6利用相机镜头进行点元素的表达，形成对比；如图4-7利用键盘按键形态进行点元素的排列与组织，形成具象的形态；如图4-8利用纺织材料进行点元素的表达；如图4-9体现的是镂空的点。

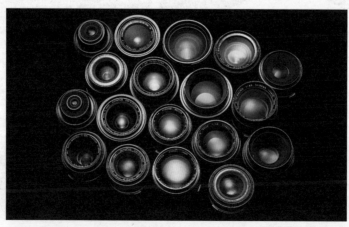

图4-6　相机镜头进行点元素的表达

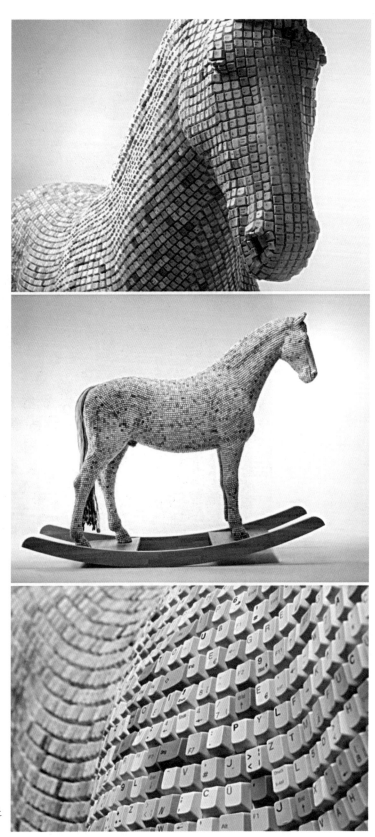

图 4-7　利用键盘按键形态进
　　行点元素的排列与组织

图 4-8　点的聚集

图 4-9　镂空的点

第三节　线元素特征与作用

1. 线的特征

　　线在几何学上的定义是点移动的轨迹，只具有位置与长度，而不具有宽度与厚度。而在立体构成中，线是具有长度、宽度及深度的三维空间实体。线不仅有粗细长短的变化，它还有软与硬、刚与柔、粗与细等特性的区别。线是以长度的表现为主要特征，而且与其他视觉要素比较，仍能显示出绝对的长，则该实体就会呈现出视觉上的线感。

2. 线元素的作用

在立体造型中，线具有很重要的功能：

1）决定形体的方向

线能够决定形体的方向或表现轻量化的意象；线也可以形成物体的外部轮廓线，将形从外界分离出来，形成独特的视觉效果（图4-10、图4-11）。

图 4-10　线的运用 a

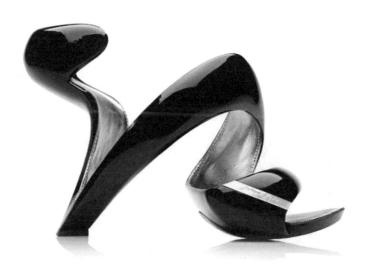

图 4-11　线的运用 b

2）具有框架支撑作用

线可以形成骨架，成为某种结构线；例如很多结构材料，就是因为截面的特殊形状而产生了加强的作用，称之为型材。因此可以使用断面尺寸较大的线形制作立体构成，会产生健壮和强有力的感觉。相反，如果使用断面较小的线材做立体构成，则有纤细或锐利的效果。线的断面形状，不仅限于圆形，还可有其他各种不同的形状，并会给造型带来很大的影响。

如图 4-12 的体育场馆采用线形的支撑结构，起到功能与审美的结合的效果。如图 4-13 线的
支撑结构在建筑中的应用。

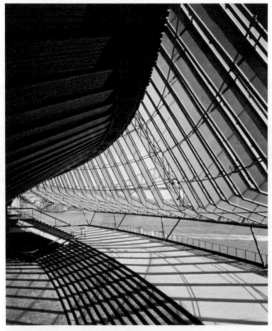

图 4-12　线的结构作用 a

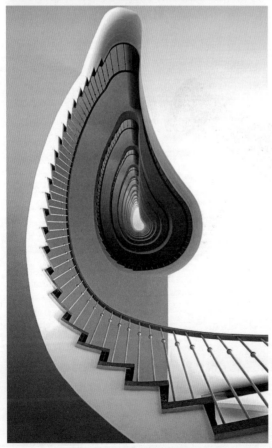

图 4-13　线的结构作用 b

3）线可以塑造多样的形态，并表达丰富的情感与性格

线具有多样的形态和丰富的情感与性格。用直线制作的立体形态，使人产生坚硬、严谨的感觉，但易呆板。将直线进行交错，就可以产生动感；用曲线形成的立体形态，则给人舒展、优雅的感觉。采用斜线构成的立体形态，有活力、飞跃与冲刺的动感，可以使造型充满活力。线也具有速度感，可以表现各种动势；线立体构成常给人以纤细、疏畅、轻巧、灵动和透明等空间感觉。如图4-14，旋转的楼梯采用多维曲线，生动富有韵律。如图4-15的公共雕塑，采用硬朗并具有厚度的线形，体现视觉冲击力。如图4-16、图4-17中所示，利用流动的线形进行设计，富有生命力。

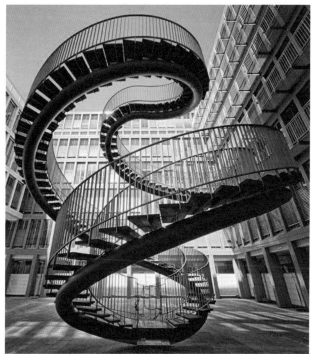

图 4-14 旋转楼梯

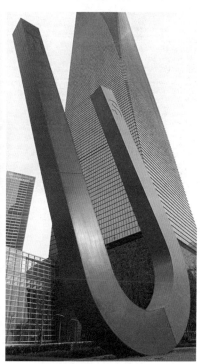

图 4-15 直线与曲线的结合

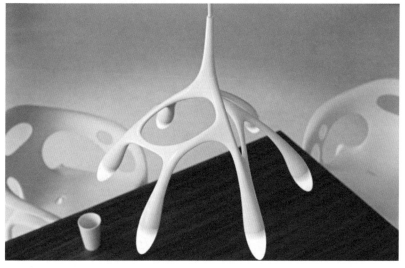

图 4-16 曲线的应用

图 4-17　线的应用

3. 线的材料

线立体构成的常用材料有毛线、尼龙线、丝带、火柴、筷子、牙签、铁丝、竹木藤条和玻璃、金属、有机玻璃等管形材料。尽管同样是线材，但表面效果不尽相同，有的细腻，有的粗糙，线的表面质感对造型效果有很大的影响。此外，同一材质的线材，通过造型处理方法的微妙变化，也可以产生特殊的感情与视觉效果。

线的构成方法很多，或连接或不连接，或重叠或交叉，我们可以依据形式美的法则进行构造（图 4-18~图 4-27）。

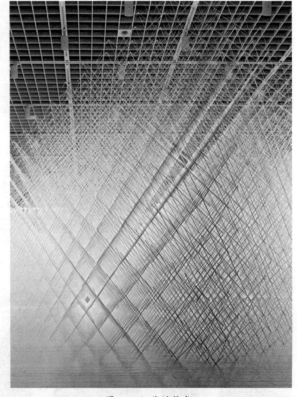

图 4-18　线的构成 a

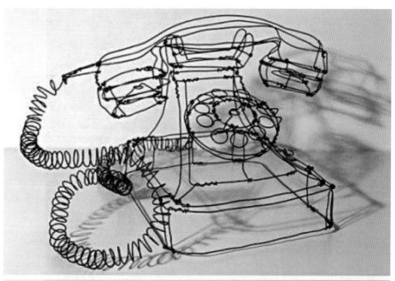

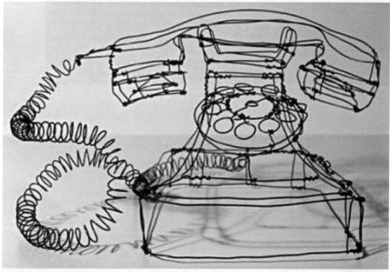

图 4-19 线的构成 b

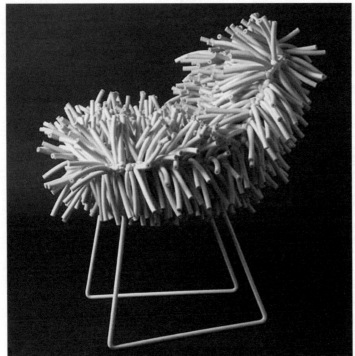

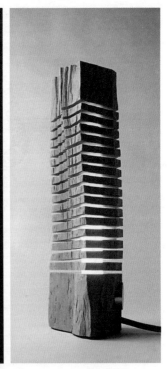

图 4-20　线的构成 c

图 4-21　线的构成 d

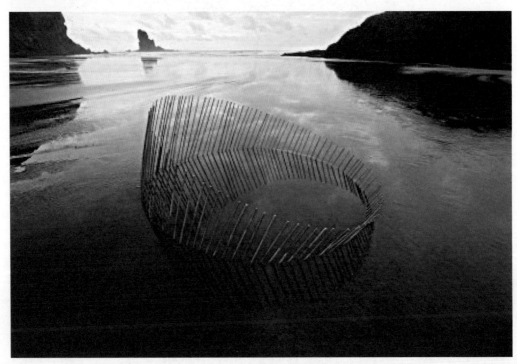

图 4-22　线的构成 e

图 4-23 线的构成 f

图 4-24 线的构成 g

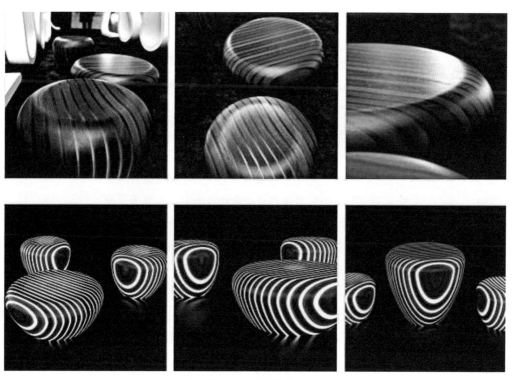

图 4-25 线的构成 h

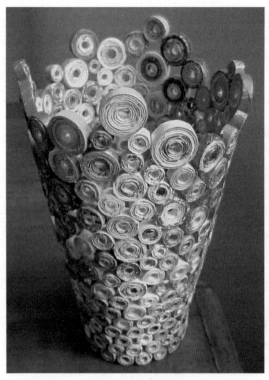

图 4-26　线的构成 i　　　　　　　图 4-27　线的构成 j

第四节　面元素特征与作用

1. 面元素的特征

面的几何学定义所指，是由线的移动轨迹所形成，面只有长度和宽度，没有厚度，面也可是立体的断面、界限和外表。

在立体构成中，面是具有长度、宽度和深度的三维空间实体。三维空间中的"面"，如果其厚度、深度、高度与现实环境相比较，能够具有面的特征，都可以属于面的范围。

面具有较强的延展感，有更多的构成体块的机会，只要把面进行简单的加工，就可以产生体块。面具有较强的视觉感。能较好地表现立体构成中的肌理要素。此外，由于加工技术的发达，能轻易的将面材弯成曲面或折面等形态。

2. 面元素的作用

1）塑造形态

面通过轨迹运动可以形成体，任何形态都是由面构成的，因此，面可以塑造各种形态。

2）表达情感

面又包含很多种，不同形状的面给人不同的视觉感受，如平面：整齐干净、稳定硬朗，并具有延伸感；自由曲线面：自然活泼、丰富温柔。同时，比例、形状、颜色、质感等要素也是影响面的心理感受的重要因素。如不同长宽比例的面能产生方向感；面的不同围合度能

图 4-28 曲面的应用 a

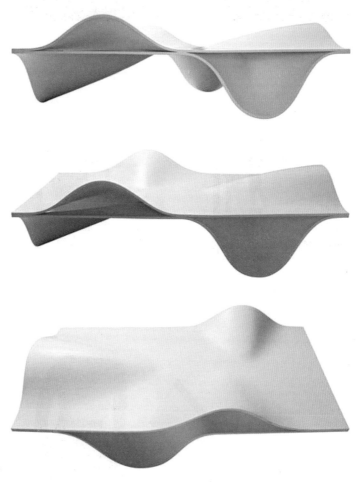

图 4-29 曲面的应用 b

产生封闭或开放感；不同色彩的面能产生不同的重量感等（图 4-28、图 4-29）。

3. 面的材料

面材成为最主要的造型材料。面立体构成的常用材料有纸、布、皮革、木板、薄木板、有机玻璃、塑料板材、金属板等（图 4-30~ 图 4-33）。

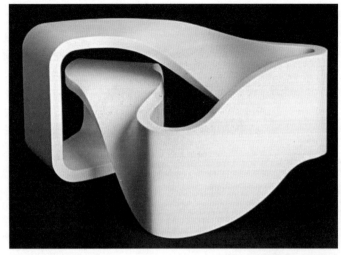

图 4-30　曲面的构成 a

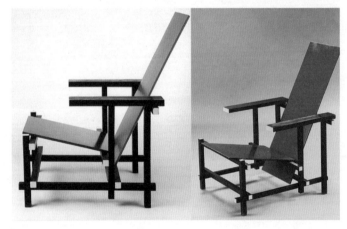

图 4-31　平面的组合构成

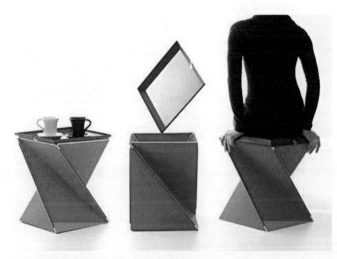

图 4-32　平面的折叠构成

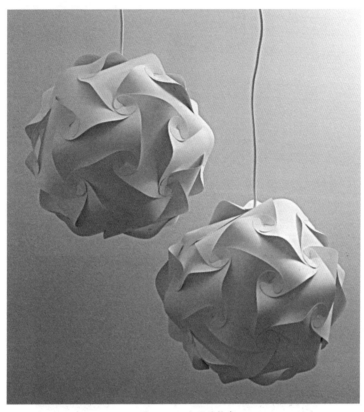

图 4-33 曲面的构成 b

第五节 体元素

1. 体的特征

在几何学中，体是具有位置长度、宽度及深度的三次元元素，但无重量。

在立体构成中，体是由面构成的实体，它具有充实感、厚重感，体（块）能最有效地表现空间立体，同时呈现出极强的量感。在立体构成中，物质实体的体与量是不可分割、相互共存、相互依赖的关系。体是指物质的三度空间体积的外在，量是由体所赋予的物理和心理上的特征。

尽管体的形态各异，但都可以还原为球形体、锥形体与正方体等几何形体，这三种形体也正犹如色彩学中的三原色，是构成形体世界的三原体。

2. 体的材料

体是最终形成的展示结果，因此，在材料上选择可以多样化。例如木材、金属、塑料、石材、纸材等。

由于不同材料所表现的坚实感不同，如石材造型或表面粗糙的造型具有坚硬、厚重、内部充实的感觉，而塑料造型或表面光滑的造型有较轻快的感觉。因此，在表现作品时，必须重视对于整体造型的推敲和表面的处理（图 4-34~ 图 4-38）。

图 4-34　体的构成 a

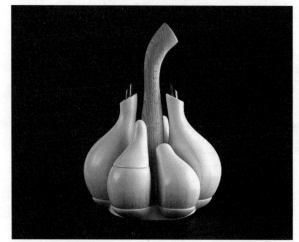

图 4-35　体的构成 b

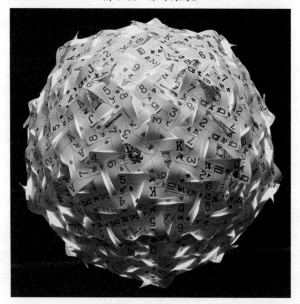

图 4-36　球体的构成

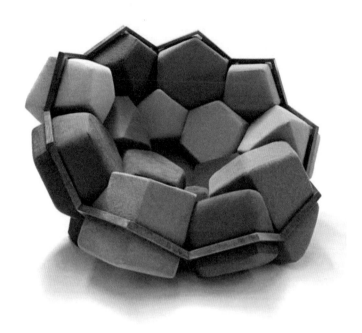

图 4-37 体的构成 c

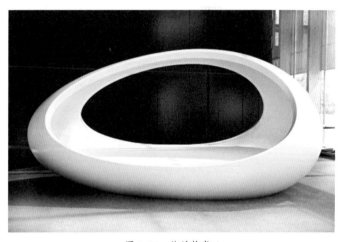

图 4-38 体的构成 d

第六节 本章小结

 本章通过理论讲解，对立体构成中的点、线、面、体的形态要素进行全面解读。我们通过文字讲解与图例欣赏，要掌握好立体构成中的点、线、面、体的特征、规格、作用以及应用原则。在此基础上，要能够很好地理解各个要素之间的区别与联系，并能将其完整综合的运用到实际案例中，从而发挥出各个元素的重要作用，也为下一章节的学习打下基础。

[**思考与练习题**]

1. 点元素的特征？其有何作用？请具体说明。

2. 线元素的特征？其有何作用？

3. 面元素的特征？请具体说明。

4. 体元素的特征？其有何作用？请具体说明。

5. 点、线、面、体各有什么特性？它们是如何转化的？请举实际案例说明。

6. 点、线、面、体如何综合运用？

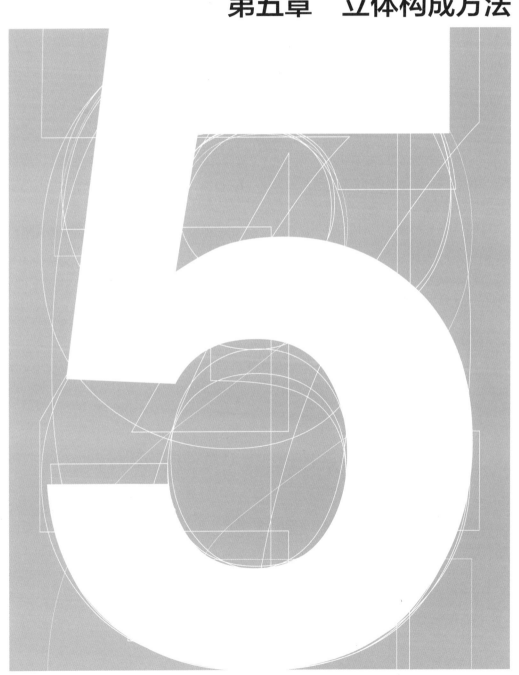

第五章　立体构成方法

立体构成作为设计专业及设计实践的基础课程，不仅要立足于对立体造型基础理论的研究，更要掌握立体构成的基本方法，从而能根据设计主题进行立体空间形态的塑造。我们通过本章的理论讲解，学习线立体、面立体、块立体等构成形式及方法，以此掌握立体构成的基础方法与应用、并能针对主题进行构造训练。

第一节 线立体形态的构成方法

1. 线的形态要素

线材是以长度单位为特征的型材，线材具有长度的方向性，能表现各种方向性和运动力，直线可以体现平稳感、秩序感、具有直接、稳重、锐利等视觉特征。

曲线具有柔软、优雅、圆润的感觉。能给人以轻快、舒缓的视觉特征。线的疏密使人产生一种视觉通透感与距离感。

如果将线紧密排列会产生面的感觉，线材构成所表现的形体具有半透明的效果。线与线之间会产生一定的间距，表现出各线面之间的交错构成是线材构成造型所独具的特点，线材所包围的空间立体造型必须借助于框架的支撑，练习中通常选用木框架、金属框架或其他能够支撑的材质做框架。

任何形的长宽之比较大时，都可以视其为线。线与面体之间的区别是由其相对的比例关系决定的。

线可以看成是点的运动轨迹、面的交界、体的转折。形的长宽比越大，线的感觉就愈强烈。线的形态也有很多种，如折线的形态、曲线的形态、实线的形态、虚线的形态等。

2. 线立体构成方法

1）垒积构成

只把材料重叠起来做成立体的构成称为垒积形式的构成，垒积构成可以是线材横竖交替重叠，也可以沿着一定的方向逐渐移动，线材相互交错，富有层次，具有形式美感（图5-1、图5-2）。

2）网构造

采用一定长度的线材，以铰节、构造将其组成三角形，并以三角形为单位组成构造体（图5-3、图5-4）。

3）线层构造

用简单的直线或曲线依据一定的美学法则，如重复或渐变，作有秩序的单面排列或多面构造（图5-5、图5-6）。

4）框架构造

用硬质的线材制作成基本框架，基本框形呈立体形态，可以根据造型需要加以变化（图5-7、图5-8）。

3. 单元线立体之间的组合构成方法

1）单体组合

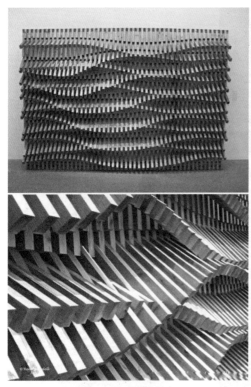

图 5-1　线的垒积构成 a

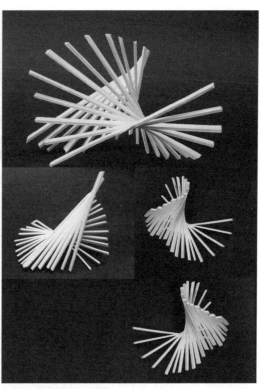

图 5-2　线的垒积构成 b

图 5-3　线的网构造 a

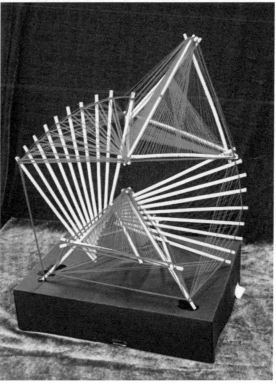

图 5-4　线的网构造 b

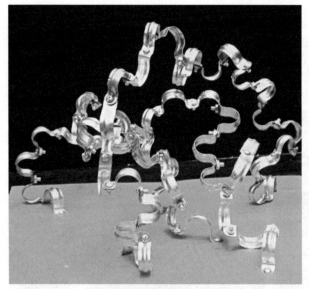

图 5-5 线层构造 a

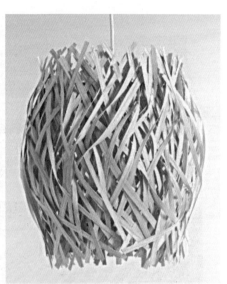

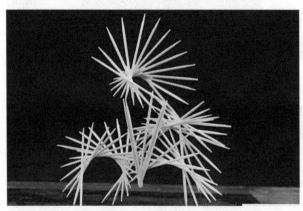

图 5-6 线层构造 b

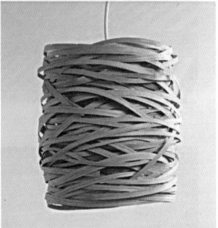

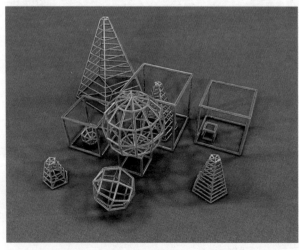

图 5-7 框架构造 a

图 5-8 框架构造 b

　　单体造型的形态是指单一造型元素之间的重构组合。这样一种线框可以重复叠合出多种形态，在重复叠合时，可以有位置上或方向上的位移变化，还可以有加减或穿插，线条也可以延长或减短（图 5-9~ 图 5-11）。

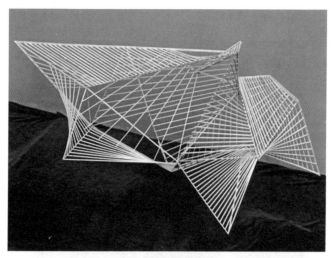

图 5-9　线的单体组合 a

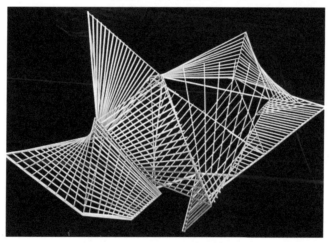

图 5-10　线的单体组合 b

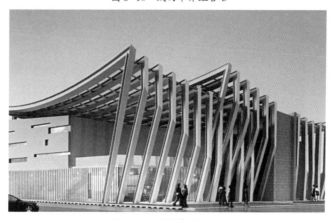

图 5-11　线的单体组合 c

2）转体组合

以线材组成方形、三角形或其他几何形的单体造型，将尺寸规划统一，或稍有变化，通过排列顺序进行渐变组合，也可以进行改变方向的变化，或前后层次进行交错，表现构成组合的韵律美，使立体造型具有丰富的变化，并形成具有秩序性的美感（图5-12~图5-16）。

图 5-12 线的转体组合 a

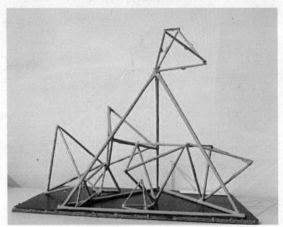

图 5-13 线的转体组合 b

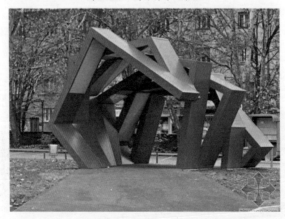

图 5-14 线的转体组合 c

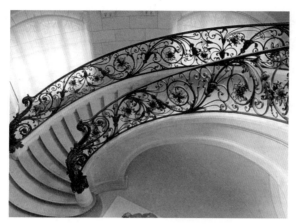

图 5-15 线的转体组合 d

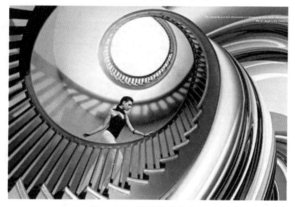

图 5-16 线的转体组合 e

3）框架组合

这种构成形式广泛运用于展示、商品展架、台上装饰的应用中。将线型硬质材料选制成框架，加以组合排列，面层之间进行平行、垂直或倾斜的有秩序排列，使各面层在整体造型上形成变化（图 5-17~ 图 5-21）。

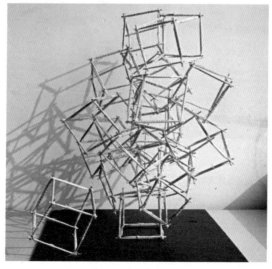

图 5-17 框架组合 a

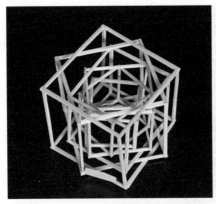

图 5-18　框架组合 b

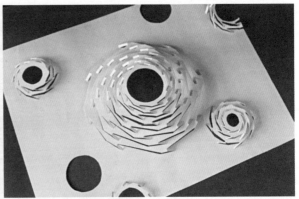

图 5-19　框架组合 c

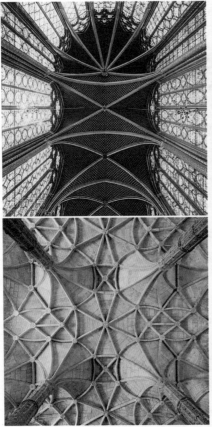

图 5-20　框架组合 d

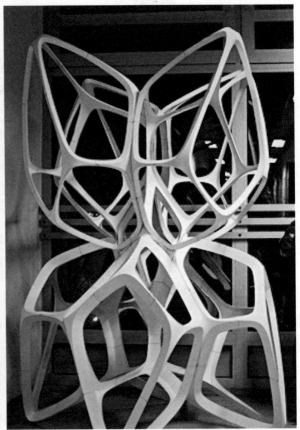

图 5-21　框架组合 e

4）垒积组合

采用单位的线材单元形进行积木式的组合，方式有插接、索扣、粘接等方式，应用美学的形式法则进行立体构成。在造型形态上，可以应用不同的基本形态元素、不同的材质、不同的结合方法。垒积组合的立体构成包括单体形态构成和转体垒积构成（图 5-22~图 5-24）。

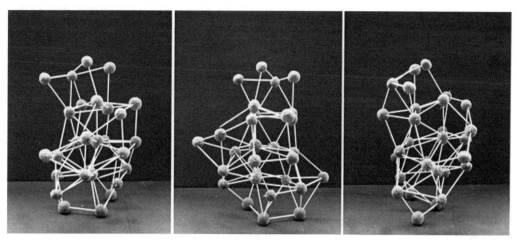

图 5-22　垒积组合 a

图 5-23　垒积组合 b

图 5-24　垒积组合 c

<h2 style="text-align:center">第二节　面立体形态的构成方法</h2>

面材是一种平面的素材，要将平面转换成立体，必须将平面转化成具有深度的三维空间。

1. 单面体构成

1）折板构造

所谓折板，是将面材通过单折、重复折、反复折或曲线折等折曲技巧将其构成为具有一定深度空间的立体造型，一般有以下几种方式：

（1）直线重复折：在准确的图稿上，排列好棱面的连续顺序，切断线为实线，折线用虚线表示，并留出连接的粘接口，然后在要折的纸材背面用铁笔或刀尖划出浅沟，最后按折线进行折纸。

（2）直线的反复折：将卡纸折成瓦棱立体。在此基础上进行横向反复折，便可构成一件"蛇蝮折"的造型，将折板构造围成筒形、球形或旋转体造型，于是就变成了完全的立体（图5-25~图5-30）。

图 5-25　折面构造 a

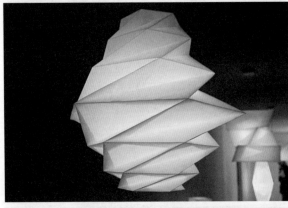

图 5-26　折面构造 b

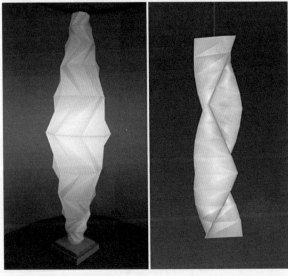

图 5-27　折面构造 c

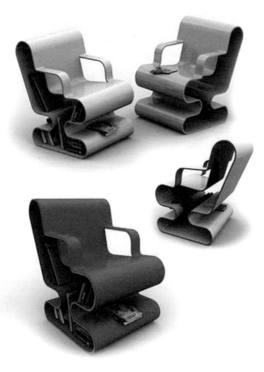

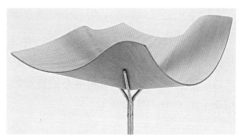

图 5-29　折面构造 e

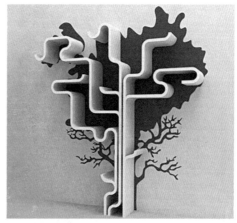

图 5-28　折面构造 d

图 5-30　折面构造 f

2）插接构造

插接构造是将面材预留缝隙，然后利用插口进行连接，通过互相插接而成为立体形态，插接的形式可以分为几何形体的插接和自由形体的插接。

（1）几何单元形立体插接：是指用以插接的形都是几何单元形体，这种插接形式以单元形插接，表面形插接和断面形插接为主，这种形态关键在于变化和处理插接面形，使之出现多变的效果。值得研究的是，插接缝的位置决定插接构成的外形。

（2）自由形插接：用两个及两个以上的自由面形做插接，能表现出简洁、轻快、现代的感觉。设计时，在考虑造型的同时，还要考虑插接组合的位置，以创造丰富的效果（图 5-31~ 图 5-34）。

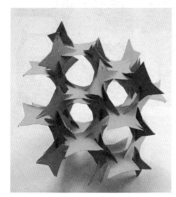

图 5-31　插接练习 a

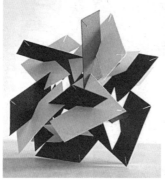

图 5-32　插接练习 b

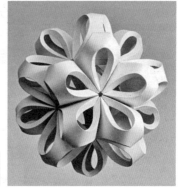

图 5-33　曲面插接练习

（3）层面排列构造：用若干同类直面或曲面，在同一平面上（垂直或水平）进行各种有秩序地连续排列而形成的立体形态，通过单元形（形状、方向、疏密、大小、直曲）的位置移动来表现运动变化，两个以上的相邻单元面之间的位置关系有四种：前后排列、横向延长、四边延展、自由变化。这种形态的特征是：正面是某个扩展的平面形的重叠，侧面则是线的积聚（图 5-35~ 图 5-38）。

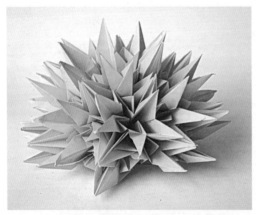

图 5-34 插接练习 c

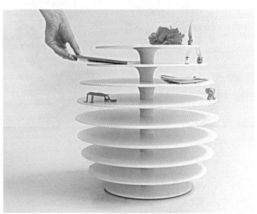

图 5-35 层面排列构造 a

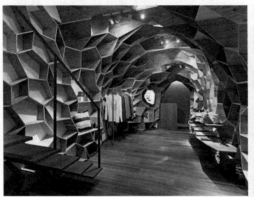

图 5-36 层面排列构造 b

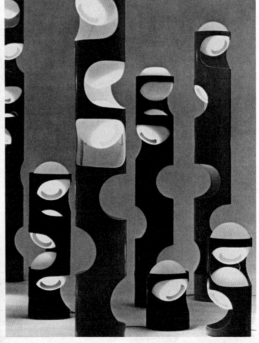

图 5-38 层面排列构造 d

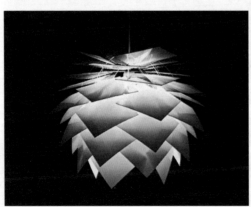

图 5-37 层面排列构造 c

2. 虚面的理解

面具有"虚""实"之对比，当平面构成的"底"经过图底反转可视为虚面。立体构成中的虚面则可通过对体块的处理得到。

第三节 体块立体形态的构成方法

1. 体块的形态要素

我们日常接触的多数物体都是体块状的，由于其外表及轮廓的不同，使体的形态千变万化。体块是具有长度、宽度、深度的三度空间形态，体的形态对应于二维的点、线、面可划分为块体、线体、面体、球体等。

体块是塑造形体时使用得较广泛的素材，在实际应用中，作品的完成阶段都是通过体块的变化来体现的，它不但可能表现出作品的造型美，而且还能充分表达其材质的质感和设计创意。

2. 体块立体形态的构成方法

1）分割法

这一类构成方法是通过对原形进行分割及对分割后的形态进行设计，再进行组合或者构成。分割产生的部分称为子形，子形重新组合后形成新形，由于被分割的块体之间具有形的关联性，所以很容易成为构造合理且有机统一的作品。这里分割的原形可以是简单的形体，有以下几种方法：

（1）等量分割：分割后的子形体量、面积大致相当，而形状却不一样，由于这种分割产生的子形的形状相异，不易协调，在构成处理时，要充分考虑原形对子形的作用，使之具有一定的完整感，使若干子形统一起来（图5-39、图5-40）。

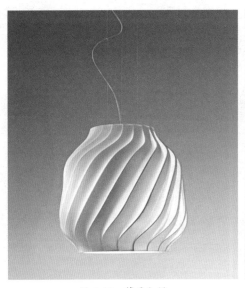

图 5-39 等量分割

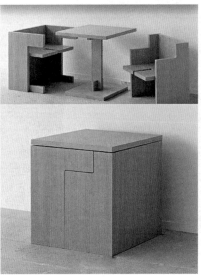

图 5-40 分割

（2）比例倍数分割：自古以来人们就追求优美的比例关系，人们相信和谐的形式后面一定有和谐的数字关系，这种构成方法也在一定程度上反映了上述想法是按照体块形态体量的比例关系，数比倍数而进行的模数切割，如 1/2、1/3、1/4……切割后所产生的形态具有秩序和逻辑美感。

（3）自由分割：自由分割是指可以随意进行分割，可以利用直线、曲线、多重线等，切割后产生的子形缺乏相似性，因此，要注意子形与原形的关系，另外还要注意子形之间的主次关系，避免产生视觉杂乱的负面效果，以此有助于使整体形态统一起来。

2）组合法

组合法是指对每一个局部进行设计，最后通过组合形成的形体（图 5-41~ 图 5-43）。

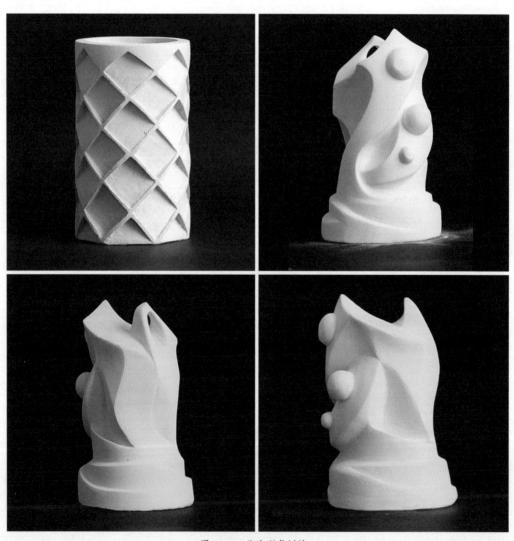

图 5-41　体块形式训练 a

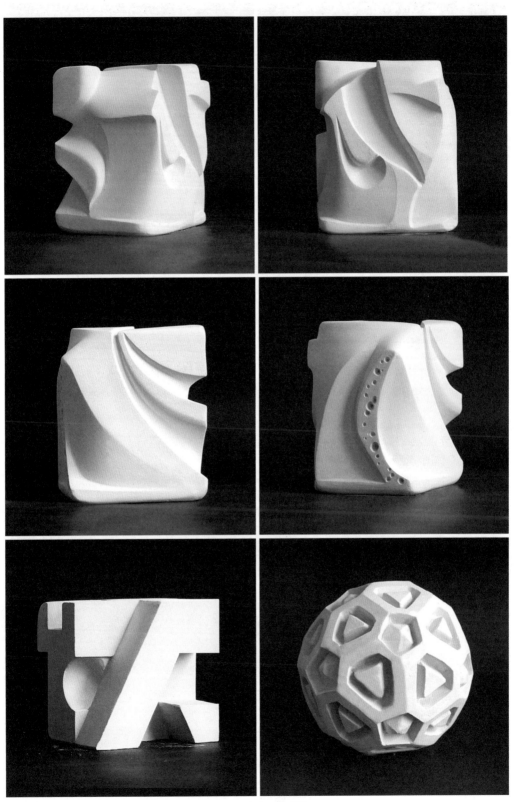

图 5-42　体块形式训练 b

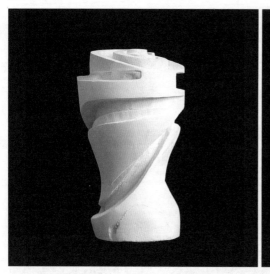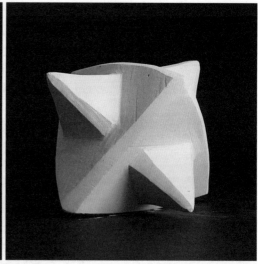

图 5-43 体块形式训练 c

第四节 本章小结

本章对立体构成的方法进行讲解，使学生了解了线立体、面立体、块体的特点以及构成的主要方法。大家还要开发思维，要不断地与时俱进，在构成方法中体会立体构成的重要作用。

[思考与练习题]

1. 线立体的特征？其包含哪几种形式？

2. 线立体的形成方法有哪些？

3. 面立体的特征？其包含哪几种形式？

4. 面立体的形成方法有哪些？

5. 块体构成的种类以及特征？

第六章　立体构成的美学形式法则

立体构成作为设计专业以及艺术设计实践的基础课程，要立足于对立体造型美学观念的探索，从而创造出具有形式美学的立体空间形态。我们通过本章的理论讲解，要掌握立体构成的美学原理、形式美的规律、方法以及构造训练。以此提高我们对形式美学的鉴赏能力以及感悟能力，并逐步完善进行现代立体构成以及立体形态的设计能力。

立体构成的学习要充分掌握形式美学规律。对立体构成以及立体形态造型规律的运用与平面形态基本相同。只是在空间运用时有所区别，平面空间利用的是视觉错觉，而立体构成以及形态的美学塑造，不仅要运用到视觉错觉，更要掌握很多美学规律。首先我们要理解形式美的含义。

第一节　形式美的理解

"美"是美学的重要范畴之一。在人类社会的发展史和现实社会生活当中，美具有重要的地位和作用。"形"，形状、形态、形象；"式"，法式、法则、规律；所谓形式美，是指构成事物的物质材料的属性及其组合规律所呈现出来的审美特性。形式美是与社会大众长期的生产、生活实践分不开的，是与人类对大自然的认识与改造紧密相连的。

大自然是伟大的艺术家，创造出各种美丽的形态。纵观这五彩斑斓的世界，遥望那挺拔苍劲的树木、形态各异的巨石、层峦叠嶂的群山等，呈现出高挺威武的态势，给人以高大、威严、不可攀越的视觉感受；再看那一望无际的海洋、七色的彩虹、跳跃舞动的浪花，则给人开阔、明亮、活跃、灵动的视觉感受。欣赏那春风拂动的杨柳，随风而飘荡的树枝，都带给人们一种轻盈的动态美。可见，大自然中蕴藏着这些美学规律，需要我们利用智慧去欣赏、总结以及运用。形式美的创造其实就是把"适应、多样、统一、单纯、复杂和尺度"等要素融入美学观念，互相补充又互相制约，形成既对立又统一的效果。

形式美是人类在创造美的活动中不断对形式要素之间的联系进行抽象、概括、总结与提升。形式美学法则不仅成为指导我们设计的重要理论基础知识，更对我们的生活起到重要的作用。

第二节　立体构成形式美学法则

1. 对比与协调

对比与协调的美学规律是指在矛盾中寻求统一，在统一中表现对立的美。对比注重形态间的形状、大小、颜色、材质、结构、肌理、凹凸、虚实、照明、环境的比较，例如光滑的表面与粗糙的表面进行对比，粗犷的物体与纤细的物体进行比较，圆润的形体与尖锐的形体进行比较，都能增加作品的丰富性与特殊视觉效果。如图 6-1，产品设计师 Hilla Shamia 设计制作了一套用铝和木头为一体的铸造木家具，将焦木融入了美学和感情元素，将材料与肌理形成对比。

协调注重形态的共性与融合，追求统一的效果，能避免产生杂乱无章、琐碎凌乱的感觉。"大统一小变化"即在协调中求对比、"大变化小统一"即在对比中求协调，是我们在进行立体构

成设计及形态设计中常用的方法。

对比与协调不仅是结构、形态、色彩、材质等多方面的协调，还包括与环境的对比与协调，环境不仅是指所处的自然环境，也包含人文环境。

2. 对称与均衡

1）对称

对称是形式美学法则中常用的方法，更是我们生活中常用到的审美方法。对称的形态能够创造稳重、高雅、庄重、严肃、规整、条理、大方、稳定的静态美。

2）均衡

均衡就是调整对比的程度，使之达到视觉上的舒适。对比是相对的，有伸缩性的。可以是强烈的亦可以是轻微的；可以是显著的也可以是模糊的；可以是简单明了的，亦可以是交错复杂的。均衡则是不对称形态的一种平衡，是静中之动，能够营造轻巧、生动、富有变化、富有情趣的动态美。

3. 节奏与韵律

1）节奏

节奏指运动中一段一段的跳跃。与强烈的运动相比，表现生命的活力是常用到有节奏感的表现手法。例如音乐的三要素就是节奏、旋律与和声。设计中的节奏与音乐中的节奏相通，我们可以从音乐中学习到很多东西。通过音乐可看出一个人对抽象世界的感悟，高山峻岭起伏跌宕的节奏变化是大自然的生气所在；城市耸立的高楼跌宕起伏，产生的节奏传达出人类的创造力之美。谷歌搜索的标志设计中，字母间的抑扬顿挫，也体现出虚拟的节奏。不同的节奏变化产生不同的表现特征和心理感受。对设计元素的节奏的理解在某种程度上也是对抽象世界的感性理解。

在立体构成中，节奏是一种主要表现

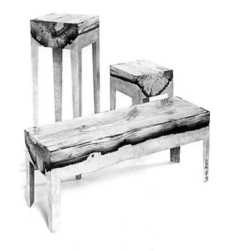

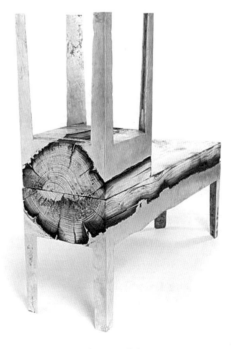

图 6-1　对比

形式。有节奏才有韵律。"节奏"指在空间中将各元素通过巧妙安排，在有规律的变化中产生秩序感。节奏通常表现为一些形态元素有条理的反复、交替、组织或排列。节奏是运动的象征。一般可以把节奏分为紧张型和舒缓型两种。节奏的急缓是能通过多种方法实现的，可以是形态和色彩的，也可以是材料和肌理之间的转换，节奏需要在重复中实现，没有重复性就没有节奏的对比（图6-2）。

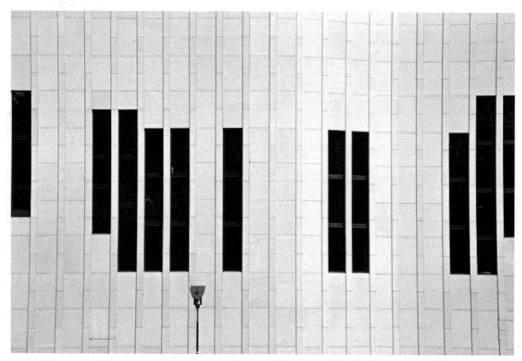

图6-2 节奏

2）韵律

韵律是指赋予一定情韵的节奏，在立体构成中，是按照美学要求，将元素与元素之间以节奏的连续进行组织或排列，通常体现为视觉流动的通畅性。康定斯基在1910年创作了第一幅抽象水彩画作品，此画被认为是抽象表现主义形式的第一例，标志着抽象绘画的诞生。在其以后的系列构图作品中，纯粹以抽象的色彩和线条来表达内心的精神，画面感受到一种如同音符般的韵律，抽象的点线面在画面中体现着跳跃的节奏与韵律。纵观中国传统纹样的风格，多是趋向简约。西周青铜器上的纹样经过推敲，有主次、有大小、有粗细线条变化的被反复排列装饰在不同的位置上，从而在视觉上给人带来有规律的节奏感。如图6-2建筑的外延象征性的设计成钢琴键的形式，给人一种节奏感。

如图6-3是位于成都非物质文化遗产公园内的兰溪庭，建筑屋顶轮廓是对连绵山峰、婉转河流的模仿，建筑墙体采用传统烧制的青砖，用数字化技术改造砌砖工艺，对面向园林的墙进行透空处理，在光影下，砖的纹理具有水的流动感，因此被称为"水墙"（图6-3）。

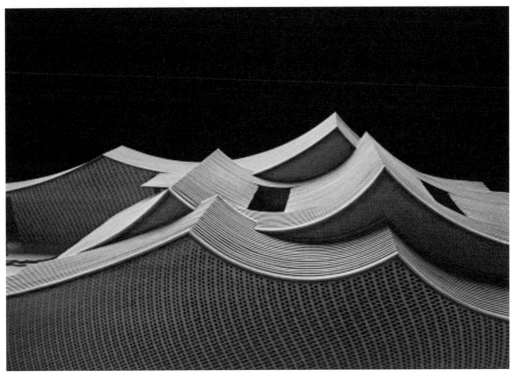

图 6-3 韵律

4. 比例与尺度

1）比例

世界上任何一种物体，不论是什么样的形状，都存在着三个方向，即长、宽、高。比例所研究的正是这三个方向度量之间的关系问题。尺度能使我们感觉到物体形态宏大的程度，它是与比例联系最为紧密的。

人类文化发展史在不断前进，在这个过程中，我们要从中提炼精华，汲取传统文化与艺术中一切有价值的知识和观念来充实、发展现代民族文化精神。黄金比例作为一种和谐的比例关系，它已渗透到了艺术与生活的各个领域，并产生了深远的影响。早在公元前 6 世纪，毕达哥拉斯从希腊音乐的和声学中发现了音乐与数学之间的关系，即音程与数的关系，音程与琴弦的长度有关。如果把整弦长度减半，它将会被奏出一个高八度音；如果缩短 3/4，就会奏出一个第四音；如果缩短 2/3，就奏出第五音，一个第 4 音和一个第 5 音，一起成为一个八度音——作为古希腊毕达哥拉斯学派的重要研究领域，其"数"被看作是万物的本源，依照数的和谐比例关系建立了世界乃至整个宇宙。随着毕达哥拉斯学派提出美在于形式的看法的同时，他们于公元前 6 世纪对正五边形和正十边形的作图法又进行了深入的解读和研究，并从中发现了"黄金分割律"以及与人体、绘画、音乐等比例关系相关的"数理形式"的美学定律，从而推导出：美是和谐与比例的结论。抽象主义运动通过运用自然物的黄金分割和简单色块的变化，使画面达到高度的统一与和谐，因而在 20 世纪上半叶的视觉艺术领域成为一种潮流。文艺复兴时期，黄金分割率由阿拉伯人传到欧洲，并受到当地人极大的推崇，他们

将其称之为"金法"。文艺复兴时期，黄金比例受到了当时诸多学者和艺术家的推崇，被视为神圣的比例。达·芬奇认为人体可以形成极为对称的几何图形，如脸部可构成正方形，叉开的腿构成等边三角形，而伸展的四肢形成的图形更是希腊人所公认的最完美的几何图形——圆。达·芬奇亲手绘制的《维特鲁威人》是比例最精准的人性蓝本，随后当中的男性被公认为是世界上最美的人体比例，冠以"完美比例"之称。没有人比达·芬奇更了解人体的精妙结构，它是宣称人体结构比例完全符合黄金分割率的第一人，随后哲学家、数学家、艺术家分别从不同的领域、视角对相关的人体比例关系进行了深入的探析。至近代 19 世纪末，美学之父亚历山大·哥特利市·鲍姆嘉通再次强调了秩序的完整性和完美性的思想，鲍姆嘉通对秩序美的肯定不仅使他的美学观点得到进一步推进，同时也对现代实践美学的构建起到了一定的启示作用。

西方优秀的古典建筑的设计都表现出简洁的比例关系，柯布西耶继承了这个传统，在著名的《模度》一书中，阐述了他对比例观念的理解与强调。他提出基本比例关系有三，分别为固有比例、相对比例及整体比例。固有比例是指一个形体内在的各种比例，如长、宽、高的比例。相对比例是指一个形体和另外一个形体之间的比例。整体比例是指在整体空间中，组合形体的特征或整体轮廓的比例。在设计中应该尽量使每个视角看起来都要充满比例的美感，不要乏味。例如从水平和垂直方向观察。要注意三种比例之间的关系，使它们之间达到和谐的状态。

2）尺度

形式美学原则中的另一个重要要素就是尺度，尺度是构成和谐空间的必不可少的一个因素。如果说比例主要表现为各部分数量关系之比，是相对的，可不涉及具体的尺寸，那么尺度则要涉及真实尺寸的精准度。

比例和尺度关系密切。尺度是单位测量的数值概念，规定形体在空间中所占的比例。人们感觉到某物体巨大，这是指在规定的空间中它占去了大部分空间。一个物体超过规定的体量，会将其他物体的空间挤压，使各个元素在空间中失衡。立体空间构成在整体体量上的大小和各元素的尺度也需要考虑。构成体的体量与材料的运用是有联系的。在体量的规定下，材料规格上的考虑也有着相当的意义。

在立体构成中它是指形体部分与部分、局部与整体数量上的数比关系，体现出形态的和谐美感。简洁的工业产品由于具有和谐的比例关系，受到人们的喜爱。简洁明快的比例更容易被接受。

5. 平衡

立体形态在表现形式上，以不同的色彩、造型和材质、肌理等要素在不同的空间位置上将引起不同的重量感受；若能精密的调节到巧妙的位置，即产生平衡状态。犹如杂技一般，产生静态之美。平衡包含动态的平衡、区域的平衡、材料的平衡等。对称平衡是指造型空间的中心点两边或四周的形态具有相同且相等的公约量而形成的安定现象；非对称平衡是指一个形式中的两个相对部分不同，但因量的感觉相似而形成的平衡现象。

第三节 立体构成形式美创造方法

立体构成的形式法则就是我们在构成逻辑中所说的"运动变化"的规律。构成的形式规律主要概括为两大类：一类以强调有规律和秩序美感为主，另一类则以强调不同形态的差异、变化与对比为表达方向。

1.秩序感的形式创造

1）重复

将形状、大小、体量、肌理、色彩等元素都按相同的形态进行排列组合即为重复，重复形态可以在视觉上产生一种和谐的感觉。但是如果完全重复便会产生单调乏味的印象。为了在重复中寻求变化应在基本形态的排列时注意空间、方向、位置等要素的变化。重复形式的最大特点是将基本形态的视觉特点放大、强化。对称、节奏等形式都是形态的重复体现（图6-4~图6-6）。

图6-4　重复a

图6-5　重复b

图 6-6　重复 c

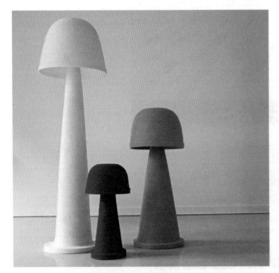

图 6-7　相似 a

图 6-8　相似 b

2）相似

基本形态重复的轻微变化形成基本形态的近似构成规律。构成中最基本形态的近似一般指形状、大小的近似，近似规律训练的重点在于控制基本形态变化的程度。在大体上要求一致，在重复中要求形体之间产生微妙的变化，例如方向、大小、位置、肌理等要进行变化。要注意产生变化的强度形与原形之间差异不能太大。相似是非规律性变动，是重复的轻度变异，没有重复的严格规律，但仍不失规律。

总之，变化的特征在整体视觉上不能过于突出，要服从整体效果。如图 6-7，蘑菇形态的灯具在高度与色彩上形成近似效果。再如图 6-8，木材形体进行位置与方向的变化，产生近似效果。如图 6-9 用木材制作的碗，内部涂刷鲜艳的色彩，形成近似的效果。

3）渐变

渐变是一种运动变化的规律。它是指基本形态经过逐渐过渡而相互转换或者按照一定趋势变化的形式规律。基本形态的渐变包括形体大小、方向、颜

色、位置等。其中韵律是一种特殊的渐变方式（图6-10~图6-12）。

4）发射

发射指重复的形或骨格单位环绕一个共同中心构成发射形态。所有发射骨格都由中心和方向两种因素构成。发射骨格有离心式、向心式、同心式三种。发射是特殊的重复和渐变，更加强调视觉冲击力。其基本特点是基本形态元素按照环绕轴线中心进行环绕式排列。发射中心是焦点所在，在立体构成中，发射点可以是单一的，也可以是多点的；可以是明显的，也可以是隐藏的；可以是静态的也可以是动态的。如图6-13美国艺术家James McNabb用废旧木材创建的微型城市景观装置作品，形成极强的视觉冲击力，如图6-14以中心为轴点，进行发射效果的表达。

图6-9　相似c

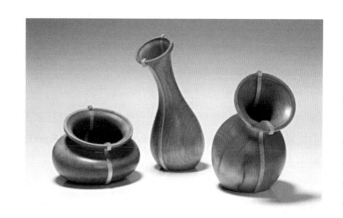

图6-10　渐变a

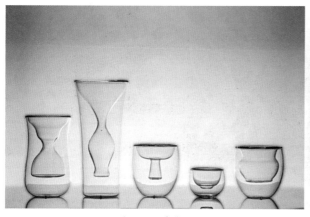

图6-11　渐变b

图6-12　渐变c

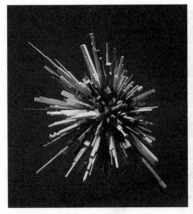
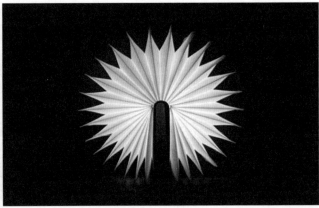

图 6-13 发射 a 图 6-14 发射 b

2. 对比的形式规律

1）变异

变异是对比中的一种特殊表现形式，其包含两种形式。一种是指有规律的突破和原有秩序的对比，仅少部分与整体秩序冲突，但又与原规律存在意义或形式上的联系，此小部分就是变异造型。另一种是指整体造型形态上产生夸张的视觉特效。

变异的基本形态彼此之间形成一种新的规律，也要体现秩序与协调，并与原整体规律的基本形态有机的排列在一起。发生变化的部分在视觉上形成视觉中心点。这种视觉中心点包括形体、大小、方向或位置等。只是变化的部分在视觉上的量要少于整体，并彼此排列有序。

特异就是在视觉上通过小部分的特殊变化与大部分秩序形成对比，突出反差，达到明显的对比效果，形成视觉焦点或视觉中心的目的。图 6-15 中的瑞士 Tschuggen Bergoase 温泉是当地著名的 Tschuggen 大酒店的附属建筑，采用鲨鱼背鳍的造型，形成强烈的视觉效果。如图 6-16 建筑外表如同有机生物的形态，体现一种生动怪异的视觉感。

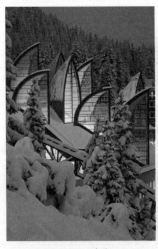
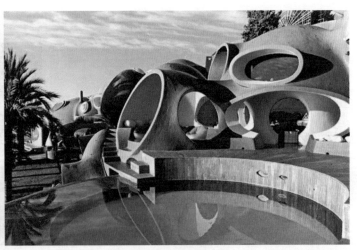

图 6-15 特异 a 图 6-16 特异 b

2）对比

协调是求共性，对比则突显个性差异。存在于重复、近似、渐变、发射等法则中。虽然也都同时包含对比，但由于都有完整的规律进行把握，所以对比都是有限的。变异法则中存在明显的对比因素，但也只是按照秩序的差异或部分对比整体秩序的差异。因此，都是在相同或相近中求不同，只是程度不同而已。而对比则是通过形态特征的强烈反差来传达形态内涵并显示差异和联系。

设计师 Eagle Wolf Orca 凭借丰富的想象力，创造性地将岩石和玻璃相结合，打造出了这款独一无二的岩石玻璃桌。整张桌子的设计没有多余的元素，一块打磨过的岩石加上一张玻璃，岩石从玻璃中破出，那种视觉冲击性非常强，似乎在告诉大家岩石的顽强（图 6-17、图 6-18）。如图 6-19，日本的吊桥，利用鲜艳的红色与绿色的背景，进行对比，形成极强的视觉特效。如图 6-20 运用材质的对比，传达给人们不同的视觉感受。

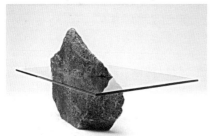

图 6-17　材料与形态对比

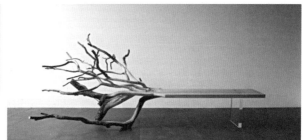

图 6-18　曲直对比

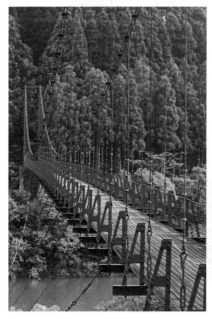

图 6-19　色彩的对比

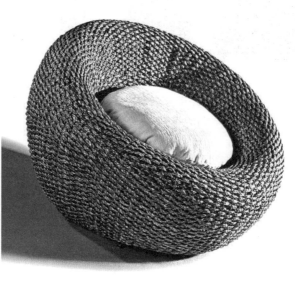

图 6-20　材质的对比

3）冲击

对物体表面进行设计性的"破坏"，通过表面处理产生动感。

4）凹凸

对形体可以先进行分割，再进行组合，使形体表面进行变化，体现凹凸效果，产生一种新的表现形式（图6-21、图6-22）。

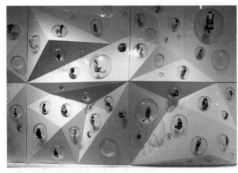

图6-21　凹凸效果a　　　　　　　　　　　　　　　　　　图6-22　凹凸效果b

5）扭转

对形体进行扭转运动，产生动感，体现动态的韵律美。可以选择不同的中心点，产生的转动效果也不尽相同（图6-23~图6-25）。

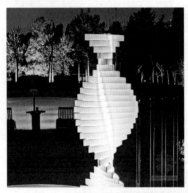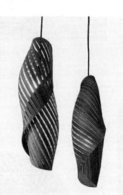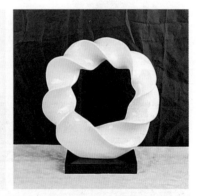

图6-23　扭转a　　　　　　　图6-24　扭转b　　　　　　图6-25　扭转c

6）阵列

物体沿着某一方向，既可横向，也可纵向进行排列，使其在规律中产生变化，赋予一种有动感的冲击力。

如图6-26阿联酋阿布扎比的Al Bahar大厦，高达145m，由Aedas设计。建筑遮阳幕墙系统的灵感来自伊斯兰的传统格子遮阳装置，进行阵列，形成有起伏层次的错落感。

再如图6-27是通过阵列产生的家具形体。

图6-28美国女艺术家Kathy Klein，她使用花朵、岩石、贝壳等进行环形阵列，产生精美的立体纹样图案。

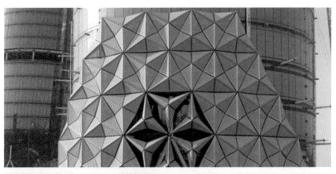

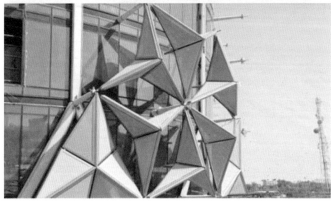

图 6-26　阵列 a

图 6-27　阵列家具

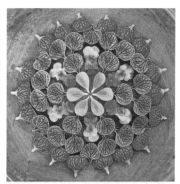

图 6-28　阵列 b

7）旋转

指物体或元素以一个中心点进行自转或公转，可以是封闭的，也可以是半封闭的。如图 6-29、图 6-30 利用旋转进行设计的立体形态。

8）倾斜

使基本形体与水平方向呈一定角度，表现出倾斜面，产生不稳定感，达到生动活泼的目的。

9）盘绕

基本形体按某个特定方向盘绕变化呈现某种动态。如图 6-31 扎哈·哈迪德建筑师事务所与德国造船商 Blohm 沃斯合作设计了一个新的家庭用超级游艇。该游艇长 128m，结构非常独特，利用曲线进行盘绕，浑身充满了后现代的炫酷感（图 6-32~ 图 6-35）。

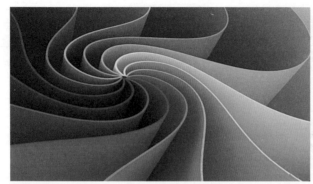

图 6-29　旋转 a

图 6-30　旋转 b

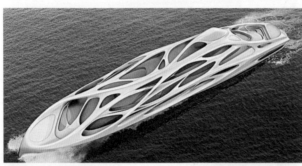

图 6-31　盘绕 a

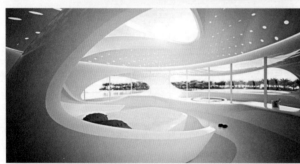

图 6-32　盘绕 b

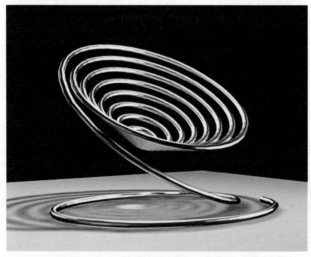

图 6-33　盘绕 c

图 6-34　盘绕 d

10）切割

　　对形体进行切割，切割有很多种。一种是对形体表面进行切削，产生新的表面肌理。另一种是对形体进行分割，以形成新的形体，可以再去重新组合，以此产生新的形态。切割与组合的形式对于设计也具有重要意义（图6-35）。

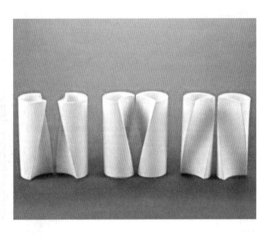
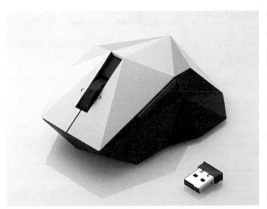
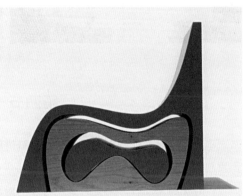
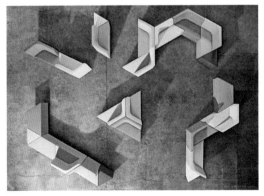

图6-35　切割与组合

11）密集

密集是对比的一种特殊情况，即多个基本形在某些地方密集起来而在其他地方疏散。如图 6-36 层叠结构的美国别墅，整体风格带有自然朴素的风格，让人联想起矿物石岩在自然状态的等容线组织，理智地通过清晰的空间架构组织揭示了一个不完美的、粗糙的建筑结构形式。

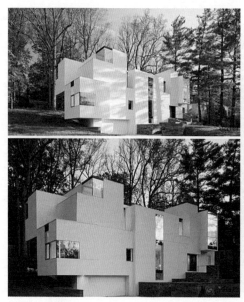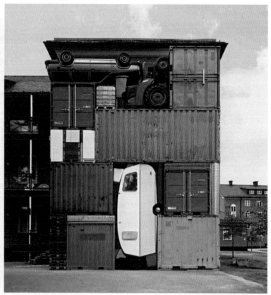

图 6-36　密集

第四节　本章小结

本章重点对立体构成的美学法则进行讲解，美学法则是人类在长期的生活实践与探索中积累起来的丰富经验和理论概括，同样，人们的理论与实践又促进了造型美学法则的发展。如今，时代高速发展，人类的实践与理论指导也在不断发展、变化与提升。这些美学法则也必然要发展变化，我们必须掌握新知识、新思路、适应新形势，要从立体形态的结构、功能、工艺等实际出发，合理地运用美学法则，进行立体构成及形态的创造。

［思考与练习题］

1. 举例说明对形式美的理解。

2. 立体构成形式美学法则有哪些？

3. 对比与协调在立体构成中是如何体现的？

4. 对称与均衡在立体构成中是如何体现的？

5. 节奏与韵律在立体构成中是如何体现的？

6. 比例与尺度有哪些重要作用？举例说明。

7. 立体构成形式美创造方法有哪些？举例说明。

8. 秩序感的形式创造如何体现？举例说明。

第七章 立体构成的材料特性及工艺

本章通过对各种常用材料及加工工艺进行讲解，使学生了解各种材料的特性以及加工方式，以此加强学生对立体构成的理解以及培养学生动手操作的实践能力，并使学生真正地理解材料以及加工工艺在立体构成中的重要作用，也为将来的艺术设计学习及实践打下坚实的基础。

立体构成设计作为三大构成之一的基础课程，不同于平面构成以及色彩构成，它是实体设计，必须以实物进行展示。基于这一特点，该课程成果必须要借助材料进行表达。倘若没有材料，就无法完成立体构成设计。

立体构成要求设计师要针对设计主题，运用不同的材料，并结合加工工艺，对物体进行有创造力的造型活动，从而表达设计思想。因此，作为设计师以及专业学子，必须对材料的种类、基本特性、形态、质感、肌理、成本等因素充分考虑，只有具备以上的能力，才能使设计师实现其设计构思并完整地展示最终效果。可见，在立体构成的创作活动中，材料作为一种重要的元素，对设计作品及设计师有着非同寻常的意义。

第一节　材料的种类

材料的种类很多，从不同的角度，可以对材料进行不同的分类。按照材料的来源分，材料可以分为自然材料和人工材料。

大自然是自然材料的宝库。木材、石材、泥材、藤材、竹材、皮革等都是大自然赐予人类的宝贵材料。陶瓷、金属、塑料、纤维、纸材、玻璃等是人类在自然材料基础上加工出来的人工材料。按材料本身的性质分，材料主要有金属材料、陶瓷材料、高分子材料、复合材料。由于立体构成只是一门设计基础课，在这里，我们主要介绍一些常用的材料。

1. 以质地分类

（1）金属材料主要有：钢、铁、铜、锌、铝、金、银及合金材料等。

（2）非金属材料主要有：玻璃、陶瓷、水泥、石材等材料。

（3）高分子材料主要有：

a. 合成高分子材料——塑料、锦纶、涤纶、有机玻璃、橡胶、腈纶、纤维等。

b. 天然高分子材料——木材、竹材、藤材、麻、丝、纸、皮革等。

2. 以物理特征分类

材料以物理特性进行分类，包含弹性材料、脆性材料、硬性材料、塑性材料、黏性材料、透明材料、半透明材料、轻质材料、重质材料、液态（流体）材料等。

3. 以基本形态分类

以材料的基本形态分，材料包含粒材、线材、板材、块材等。如金属线材，石块材料，塑料颗粒等。

第二节　常用的材料分类

立体构成材料从质地和肌理的区别上看，不同材料会产生不同的视觉效果和心理感受。

进行设计时要从设计的目的出发,恰当选择不同的材料形态。常用的制作立体构成的材料如下。

（1）石材——具有坚硬、牢固的特点,给人一种自然、浑厚、坚实、沧桑的感觉,石材的纹路也是设计表现的重点。

（2）木材——具有自然、亲近、温和的特点,其纹路与色泽是设计表现的重点,能够起到接近自然的视觉效果。选用木材会产生舒适、亲切的感觉。

（3）塑料——具有灵巧、轻便、灵活的特点,给人随意、细腻、现代感。

（4）纸材——具有柔弱、易加工,价格低廉的特点,给人一种轻盈灵巧的视觉感。

（5）金属材料——具有现代、刚硬、沉重、冰冷的特点,易使人产生一种锋利、强大、厚重的感觉。

（6）玻璃——具有透明、脆弱、清澈的特效。给人以清晰、理性、通透的视觉感受。

（7）金银——具有高贵、奢华的特点,给人一种明耀、炫目、灿烂、光彩的感觉。

（8）纺织物——具有柔软、温暖的特点,有一种亲切、温和、自然的感觉。

第三节　常用材料的特性与加工方式

1.竹、木、藤材材料特性

竹、木、藤材是大自然对人类的恩赐,更是人类永远无法离开的材料。它们具有天然绿色环保的特性,并具有易加工、质量轻、柔韧性好、拉伸强度大、外表美观无气味的优点。因此,被广泛地应用于建筑、家居、产品等领域中,能给人们带来舒适和温馨,并使生活充满自然气息。

1）木材

木材具有材质轻,强度高、纹理美、易加工、韧性好以及耐冲击和振动的特性。同时木材对声、电、热有高度的绝缘性。木材不但可以吸收阳光中的紫外线,减轻紫外线对人体的危害,同时木材又能反射红外线,这使木材能够让人产生温暖的感觉。此外木材具有天然的纹理与色泽,给人以亲近自然的感受。

2）木材加工方式

木材的加工手段很多,可切割,可雕刻,可刨削,可弯曲。

（1）锯割

锯割是木材加工常用的手段,可以选择手工锯割与机器加工两种方式。木材可被锯割成面材、线材、块材等不同形态。被锯割的木材表面粗糙,体现质朴自然的美感,可以经过砂带机进行打磨抛光后,会呈现出木材纹理细腻优美的质感。

（2）雕刻

木材雕刻在我国家具设计上有悠久的历史,雕刻技法有刺雕、凹雕、浮雕、圆雕、透雕五种。需要选择相应的雕刻刀具,其中刺雕法适用于松软木质。樟木、楸木、椴木、楠木、核桃木、榉木、花梨木、紫檀等木材材质细密,耐久性强,是良好的雕刻材种。

（3）刨削

刨削加工是木材毛料加工中最主要的加工方式之一,是改变木材的几何形状或改善木材

表面的光洁度的过程。刨削后的木材表面光滑、平整，适宜于调整微小尺度。

（4）弯曲

弯曲加工是利用木材的韧性，采用水热处理、高频加热处理或化学药剂处理等手段，使直线型的木材以及直面型的层压板变成曲线或曲面的方法。例如很多曲面家具多采用这种方法。

2.纸材特性及加工方式

1）纸材特性

纸质材料由于其质地温和、价格低廉、制作简便、易成型、便于回收，在包装材料中占有重要地位，更是立体构成常用的材料。

纸材的种类非常多，常见的纸材有复印纸、素描纸、速写纸、水粉纸、瓦楞纸、卡纸、牛皮纸、铜版纸、彩色纸、透明纸等各种绘画用纸以及各种包装用纸等。

2）纸材的成型方法

在立体形态的塑造中，我们常常利用纸材来塑造立体形态。纸材可切割、可折、可雕、可粘、可拉、可画、可揉、可撕、可卷，是良好的制作材质。

3.金属材料

1）金属材料特性

金属材料同人类文明和社会进步有着密切的关系。继石器时代之后出现的铜器时代、铁器时代，均是以金属材料的应用作为时代的显著标志。种类繁多的金属材料在生活中的运用十分广泛，是人类社会发展进步的重要物质基础。

金属的种类繁多，常见的有钢、铁、铜、铝、铅、金、银以及一些合金等。金属具有强烈的金属光泽，强度高，有磁性、韧性和较强的视觉冲击力。金属材料的特性包括疲劳、塑性、耐久性、硬度。金属材料的疲劳表现为金属突然发生的断裂；塑性是指金属材料的永久不变形性；耐久性是指金属的均匀腐蚀和孔腐蚀等；硬度则是指金属材料抵抗硬物体压入表面的能力。金属材料的特殊性质决定了它使用的广泛性。

2）金属材料加工

我们可以用简单的方法如切割、弯曲、锻造、组接、打磨等来塑形。金属可以制成薄片、面材、金属丝和金属块，表面可以用腐蚀、压印、喷涂、贴膜、雕刻等方法来处理，能够形成各种不同的视觉质感。金属对各种加工工艺方法所表现出来的适应性称为工艺性能，主要有以下四个方面：

（1）切削加工性能：反映用切削工具（例如车削、铣削、刨削、磨削等）对金属材料进行切削加工的难易程度。

（2）可锻性：反映金属材料在压力加工过程中成型的难易程度，例如将材料加热到一定温度时其塑性的高低（表现为塑性变形抗力的大小），允许热压力加工的温度范围大小，热胀冷缩特性以及与显微组织、机械性能有关的临界变形的界限、热变形时金属的流动性、导热性能等。

（3）可铸性：反映金属材料熔化浇铸成为铸件的难易程度，表现为熔化状态时的流动性、

吸气性、氧化性、熔点，铸件显微组织的均匀性、致密性以及冷缩率等。

（4）可焊性：反映金属材料在局部快速加热，使结合部位迅速熔化或半熔化（需加压），从而使结合部位牢固地结合在一起而成为整体的难易程度，表现为熔点、熔化时的吸气性、氧化性、导热性、热胀冷缩特性、塑性以及与接缝部位和附近用材显微组织的相关性、对机械性能的影响等。

4. 塑料

1）塑料特性

塑料是在现代工业和日用产品中被广泛使用的一种材料。塑料为合成的高分子化合物，可以自由改变形体样式。由合成树脂及填料、增塑剂、稳定剂、润滑剂、色料等添加剂组成的，它的主要成分是合成树脂。塑料具有重量轻、韧性好、易成型、成本低、色彩多样等优点。塑料的应用非常广泛，涉及生产生活的方方面面，如服装、箱包、电器、电子产品、数码产品、交通工具、家用厨卫用品、公共设施等。

2）塑料加工方式

由于塑料的加工性能好，所以可以把塑料变为各种我们所需的形状。塑料的成型工艺有很多种，包括：注射成型、挤出成型、压延成型、吹塑成型、压制成型、滚塑成型、浇铸成型、搪塑成型、醮涂成型、流延成型、传递模塑成型、反应注塑成型、手糊成型、缠绕成型、喷射成型，等等。

我们在立体构成设计中经常用到的塑料是有机玻璃或亚克力材料，他们都有管材形式和板材形式，并且具有相应尺寸规格，加工多利用切割、打孔、粘接等方式。

5. 泥石材料

1）泥石材料特性

泥石材料是在立体构成练习中，使用较为方便的一种材料，有黏土、水泥、石膏粉、滑石粉、砖、瓦、沙、石等。泥石材料是建筑、雕塑等的主要材料。

黏土非常好成型，可把炼好的泥巴以雕、塑、捏、拉等方式随意塑造，烧制后可长期保存，是家居中卫浴、容器、餐具、灯具等产品的主要材料。石膏粉也是较常用的材料，与水进行调配，形成固体，再去打磨与雕塑，方便使用。

2）泥石材料加工方式

花岗岩、大理石、石灰石、板岩等是常见的天然石材。它们具有纹理美、强度高的特点，具有良好的装饰性能，可适用于公共场所及室内外的装饰。但天然石材加工难度较大，我们可以选择一些半成型的石材来造型。

石膏粉可以加工成石膏块或板，并且可以通过制模，铸造一定的形状，可以制模，是成本低廉的一种易造型的材料。由于石膏强度低，不易保存，有时我们采用石膏或者黏土做成模型，用石膏翻成外模，再用玻璃钢翻出正模。石膏或玻璃钢做成的模型，可以通过打磨、抛光、上色、打蜡等手段来进行表面处理。如图7-1是利用水泥与金属线材结合制作的花瓶设计，时尚简约。

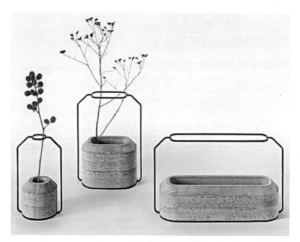

图 7-1　水泥制作的花瓶

6.其他材料

在立体构成中，任何能够被塑造成为空间立体形态的物质都可以成为我们运用的材料。比如玻璃、各种纤维、织物，甚至各种植物以及生活用具等。我们可以单独使用一种类型的材料，也可以使用两种以上材料进行综合形态的塑造，还可以使用已经成型的各种材料进行再构成，例如有机玻璃棒、石块、板材等，或者把生活中的许多现成用品拿来重新构造，例如地球仪、瓶子、吸管等用具等（图 7-2~ 图 7-7）。

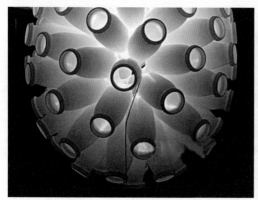

图 7-2　酸奶瓶制作的灯具

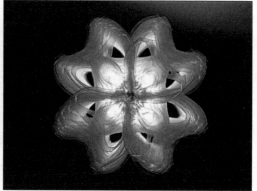

图 7-3　废物改造制作的灯具 a

图 7-4　废物改造制作的器具

图 7-5　纸筒制作的灯具

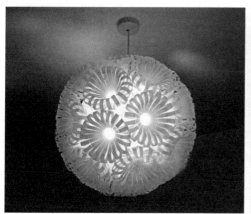

图 7-6　废物改造制作的灯具 b

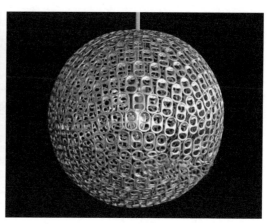

图 7-7　废物改造制作的灯具 c

　　羊毛毡是使用非常广泛的材料，无论是工业用品还是民用产品，同时它也是最古老的纺织材料之一。图 7-8 为 Mary-Ann Williams 设计的羊毛毡织物，有非常美妙的触觉体验。如图 7-9 设计是利用常见的纽扣和鱼线进行组合，设计出新颖的立体艺术。

图 7-8　羊毛毡制作的立体构成　　图 7-9　纽扣和鱼线进行组合

第四节 本章小结

总之，材料多种多样，不管我们用哪种材料及方式，都要熟悉材料特性、加工方法以及材料的肌理所表现出的视觉美感，巧妙地运用材料表达我们的设计思想。掌握好材料的特性，能够为设计起到事半功倍的效果。

[思考与练习题]

1. 材料的种类有哪些?

2. 材料如何进行分类?

3. 金属材料的种类有哪些? 有何特性? 如何加工?

4. 塑料材料的种类有哪些? 有何特性? 如何加工?

5. 石膏材料有何特性? 如何加工?

6. 纸质材料有哪些种类? 有何特性? 如何加工?

第八章　立体构成与计算机辅助技术

随着社会的发展与技术的提升，计算机技术在各行各业中得到了广泛应用，渗透到了人们的生活中。在现代艺术设计实践活动中，计算机更是不可或缺的重要工具。使用计算机进行立体构成练习，在实际操作上更加灵活多样，不但可以开拓设计者的思路，而且能够提高设计的效率。

在立体构成的学习中引入相关的设计软件，已经势在必行，在立体构成中常采用的设计软件主要有 Discreet 公司开发的 3D Studio Max，也就是人们常说的 3D Max，还有美国 Autodesk公司开发的 Autodesk Maya 和 Rhino 也是人们常用的设计软件，如果把这些设计软件引入到实际的立体构成教学与实践活动中，可以解决很多传统教学中无法解决的问题。

第一节　计算机软件制作立体构成的优势

1. 提高效率

计算机虚拟技术使传统的立体构成展示了新的活力。当需要制作实物模型时，我们可以先制作三维效果图，使用计算机制作出模拟效果，提前看到虚拟模型，从而更加方便我们进行修改，避免成型之后造成的时间与人力的浪费。所以，计算机虚拟技术可以提高工作效率。

2. 开拓思路

计算机技术使我们的设计想象力得到更好的发挥。使用计算机制作出来的立体构成效果更能体现使用价值。过去我们完全凭靠头脑去空想，使思路容易单一，很难达到满意的设计效果，而使用计算机的方式可以解决这一难题。立体构成的特点和计算机三维软件的优势为实施计算机辅助教学与实践提供了更多的可行性。由于计算机进行立体构成设计不受现实材料的局限，我们可以在计算机三维的世界里自由发挥，用不同材质进行立体造型设计，是对我们思维的极大解放。因此，使用计算机进行立体构成训练可以开发并提高我们的想象力。

第二节　三维软件介绍

1. 3d max 软件

3D Studio Max，常简称为 3ds Max 或 MAX，是 Discreet 公司开发的（后被 Autodesk 公司合并）基于 PC 系统的三维动画渲染和制作软件。其前身是基于 DOS 操作系统的 3D Studio 系列软件。在 Windows NT 出现以前，工业级的 CG 制作被 SGI 图形工作站所垄断。3D Studio Max + Windows NT 组合的出现一下子降低了 CG 制作的门槛，首先开始运用在电脑游戏中的动画制作，后更进一步开始参与影视片的特效制作，例如 "X 战警 II"，"最后的武士" 等。在 Discreet 3Ds max 7 后，正式更名为 Autodesk 3ds Max，最新版本是 3ds max 2015。

在应用范围方面，其广泛应用于广告、影视、工业设计、建筑设计、三维动画、多媒体制作、游戏、辅助教学以及工程可视化等领域（图 8-1、图 8-2）。

2. Rhino 软件

Rhino 3D NURBS（Non-Uniform Rational B-Spline）非均匀有理 B 样条曲线，是一个功能强大的高级建模软件；也是三维专家们所说的——犀牛软件。它是一款超强的三维建模工具，

图 8-1　3ds Max 界面

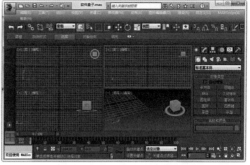

图 8-2　3ds Max 操作界面

大小才几十兆，硬件要求也很低。它包含了所有的 NURBS 建模功能，用它建模感觉非常流畅，所以大家经常用它来建模，然后导出高精度模型给其他三维软件使用。自从 Rhino 推出以来，它的"平民化"风格令无数的 3D 专业制作人员深深迷恋。

犀牛软件不但用于 CAD（计算机辅助设计）、CAM（计算机辅助制造）等工业设计制作，更可为各种卡通设计、立体造型设计、场景制作及广告片头打造出优良的三维模型。并以其人性化的操作流程让设计人员爱不释手，Rhino 所提供的曲面工具可以精确地制作所有用来作为渲染表现、动画、工程图、分析评估以及生产用的模型。

3. Maya 软件

Maya 是现在最为流行的顶级三维动画软件，在国外绝大多数的视觉设计领域都在使用 Maya，即使在国内该软件也是越来越普及。由于 Maya 软件功能更为强大，体系更为完善，因此国内很多的三维动画制作人员都开始转向使用 Maya。在很多的大城市，经济发达地区的设计领域，Maya 软件已成为三维动画软件的主流。Maya 的应用领域极其广泛，不仅应用于动画制作，在其他领域的应用更是不胜枚举。

第三节　制作实例

利用 Rhino 软件制作立体构成模型步骤

利用计算机制作之前，我们首先要根据主题，明确一个设计思路，构造一个大概的设计造型。

我们以旋转和渐变为主题，进行制作。本作品在紧扣主题的情况下，强调了曲面和直面、横与竖、大与小的对比效果，使内容与形式十分丰富。制作时需注意三种因素：方向因素、位置因素、重心因素，才能使造型具有美感。首先在计算机中打开 Rhino 软件，如图 8-3 所示。

1. 制作单体

（1）点击"圆形"命令，以圆心点为坐标原点画圆，建立轨迹线。

（2）点击"长方形"命令画一长方形，作轮廓线。

（3）点击"挤出"封闭的平面曲线命令把长方形拉伸，底部面块造型完成。

（4）点击"环形阵列"命令，把长方体围绕圆心阵列 8 个。

（5）点击"单轴缩放"命令，把每个长方体逐步缩放。

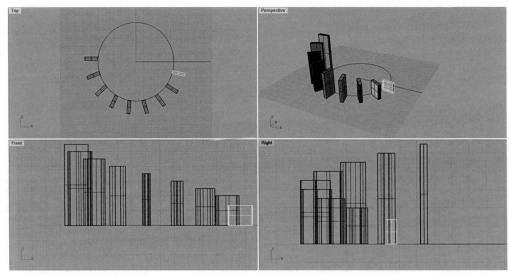

图 8-3　制作详图 a

2. 制作主体

（1）点击"曲线"命令描绘一条弯曲曲线，然后把"曲线"拉伸，得到曲面。

（2）点击"直线"命令，连接曲面的两个对角点，再点击"投影"命令投影到曲面上。

（3）点击"修剪"命令，修剪掉曲面的上端部分。

（4）点击"偏移"命令，偏移出 3 个曲面，然后再点击"单轴缩放"命令，把曲面缩放。

（5）在右视图点击"长方形"命令描绘出一个长方形。

（6）点击"复制"命令，把长方形复制 3 个并移动。

（7）点击"修剪"命令，用 3 个长方形修剪曲面。

（8）点击"偏移"曲面命令，调整实体偏移 3 个曲面（图 8-4）。

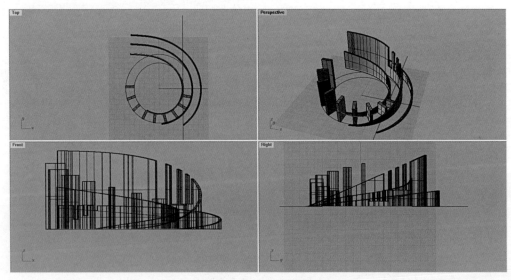

图 8-4　制作详图 b

3. 进行整体布局

（1）点击"长方形"命令在顶视图描绘一个长方形。

（2）点击"环形阵列"命令，围绕圆心阵列 6 个长方形。

（3）点击"移动"命令，逐步移动长方体。

（4）面材的排列方式有很多种。有直面、曲面、分组、渐变、近似、反复、重复等排列方式。排列时注意要有秩序、节奏感和韵味。与现实生活中立体构成制作相比，在计算机中，可以很方便地进行图形的复制、修改以及变形（图 8-5）。

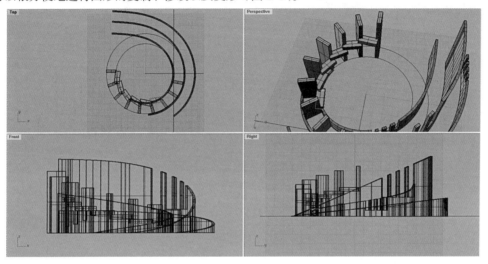

图 8-5　制作详图 c

4. 修剪曲面

（1）点击复制"边缘"命令，在曲面底部复制一条曲线，再修剪得到如图 8-6 曲线。

（2）点击直线命令在曲线两头分别画出两条不同高度的直线。

（3）点击"双轨"命令，得到两头高低不同的曲面。

（4）点击"偏移"曲面命令，把曲面偏移成体（图 8-6）。

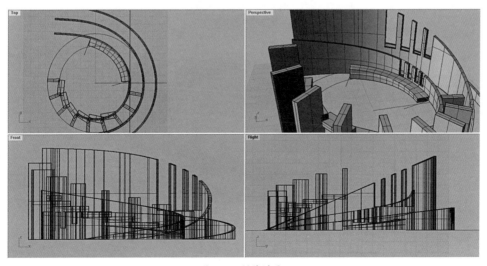

图 8-6　制作详图 d

5. 倒角

框选所有模型，点击倒角命令逐步把每个模型依次倒角（图8-7）。

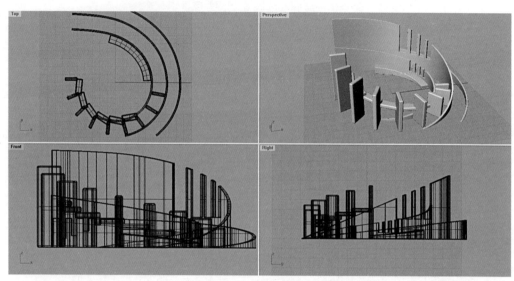

图 8-7 制作详图 e

6. 渲染场景

（1）打开 keyshot，把模型导入 keyshot 中，调整好环境。

（2）点击材质库，把不同的材质移入到模型中。

（3）点击渲染，调整好渲染的尺寸与像素进行渲染（图8-8~图8-15）。

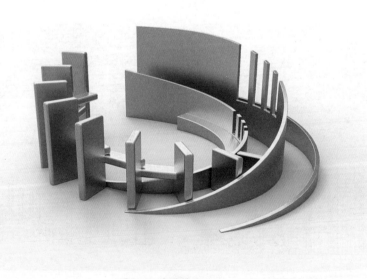

图 8-8 金属材质 a

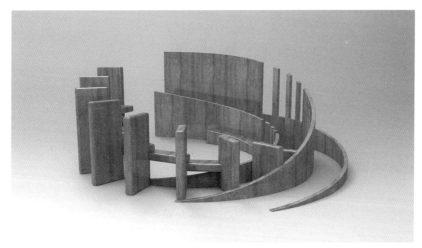

图 8-9　金属材质 b

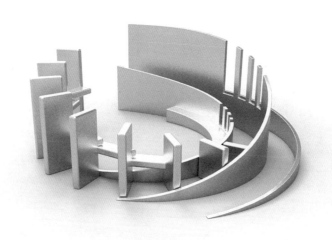

图 8-10　木材材质

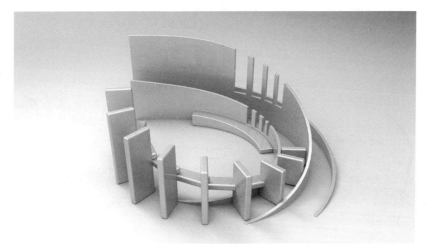

图 8-11　塑料材质

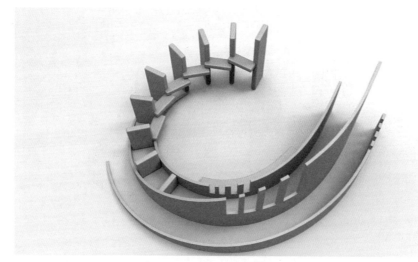

图 8-12　单色材质

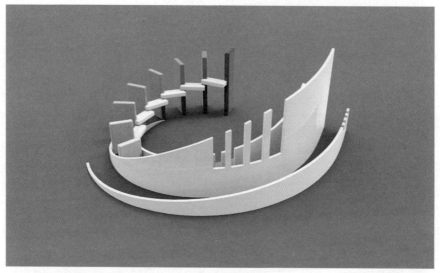

图 8-13　双色材质

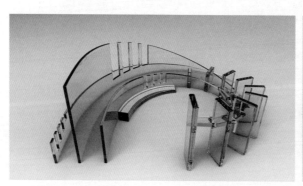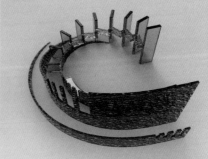

图 8-14　磨砂玻璃材质

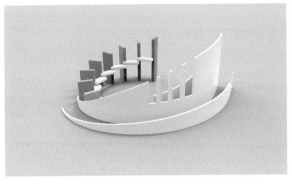
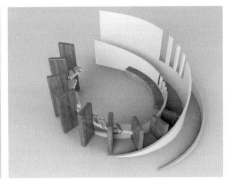
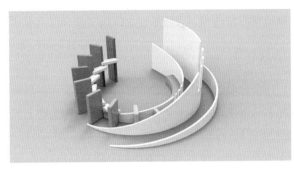
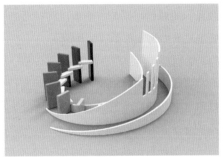
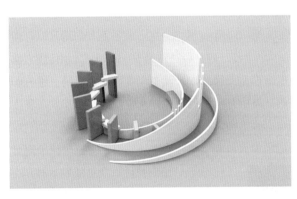

图 8-15　综合材质

　　在三维的世界里，我们可以全方面地观察每个物体随着角度变化产生的不同美感。一件好的立体构成作品应该是在三维空间的各个角度都经得住推敲，是一个完整的有机整体，所以在三维空间中必须要处理好每一个角度和位置的视觉美感。因此，不管是面的立体构成教学还是块的立体构成教学，都可以使用计算机制作完成效果图。与传统的立体构成制作相比，不仅打破了手工制作的局限性，而且提高我们学习以及工作的效率。并且在三维的世界里，我们可以从多个角度去观察、完善。

　　在设计实践过程当中，利用计算机制作立体效果图，不仅让学生的想象力得到充分发挥，而且提高了他们软件实际操作能力。立体构成是一门实践基础课，将计算机技术引入立体构成教学，是当今设计教学与实践的主流趋势。

第四节　3D 打印技术的流行与应用

1. 3D 打印技术介绍

3D 打印，即快速成型技术的一种，它是一种以数字模型文件为基础，运用粉末状金属或塑料等可粘合材料，通过逐层打印的方式来构造物体的技术。

3D 打印通常是采用数字技术材料打印机来实现的。常在模具制造、工业设计等领域被用于制造模型，后逐渐用于一些产品的直接制造，已经有使用这种技术打印而成的零部件。该技术在珠宝、鞋类、工业设计、建筑、工程和施工（AEC）、汽车、航空航天、牙科和医疗产业、教育、地理信息系统、土木工程以及其他领域都有所应用。该技术在立体构成设计以及立体造型艺术中将发挥重要的作用。

2. 打印过程

打印机通过读取文件中的横截面信息，用液体状、粉状或片状的材料将这些截面逐层地打印出来，再将各层截面以各种方式粘合起来从而制造出一个实体。这种技术的特点在于其几乎可以造出任何形状的物品。

打印机打出的截面的厚度（即 Z 方向）以及平面方向即 X–Y 方向的分辨率是以 dpi（像素每英寸）或者微米来计算的。一般的厚度为 $100\,\mu m$，即 0.1mm，也有部分打印机如 Objet Connex 系列还有三维 Systems ProJet 系列可以打印出 $16\,\mu m$ 薄的一层。而平面方向则可以打印出跟激光打印机相近的分辨率。打印出来的"墨水滴"的直径通常为 $50{\sim}100\,\mu m$。用传统方法制造出一个模型通常需要数小时到数天，根据模型的尺寸以及复杂程度而定。而用三维打印的技术则可以将时间缩短为数个小时，当然其是由打印机的性能以及模型的尺寸和复杂程度而定的。

传统的制造技术如注塑法可以以较低的成本大量制造聚合物产品，而三维打印技术则可以以更快，更有弹性以及更低成本的办法生产数量相对较少的产品。一个桌面尺寸的三维打印机就可以满足设计者或概念开发小组制造模型的需要。

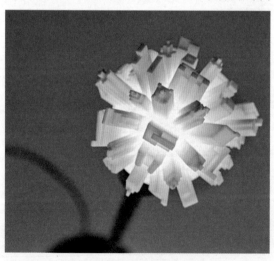

图 8–16　灯具设计

如图 8–16，国外设计师利用 3D 打印技术制作的灯具，用高耸的缩微大楼拥挤地排列在 LED 灯泡的外面，营造出了一种超现实感觉，同时也象征了城市扩张所引发的空间和资源紧张的问题。3D 打印技术已日趋成熟，如图 8–17~ 图 8–20 即为运用 3D 打印技术设计制造的装饰工艺品。

图 8-17　3D 打印设计 a

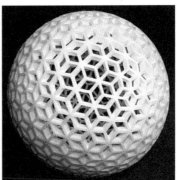

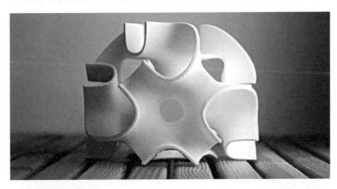

图 8-18　3D 打印设计 b

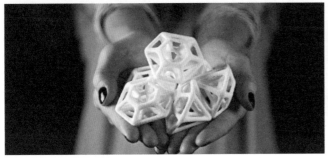

图 8-19　3D 打印设计 c

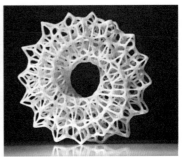

图 8-20　3D 打印设计 d

第五节　本章小结

时代发展、技术更新，计算机设计软件可以为立体构成的实践及教学带来新的生命力，设计软件可以将立体形态的各个方面进行虚拟展现，使设计人员更好地表达设计构思，同时设计软件大大地提高了设计效率。尤其是 3D 打印技术的流行，不仅为立体构成的实践带来更全面的提升，更为设计师以及专业学子提供更多的灵感。所以，我们要充分掌握软件技术，为我们进行创意表达、设计实践打下坚实的基础。

[思考与练习题]

1. 计算机辅助设计与立体构成的关系？

2. 计算机辅助设计对立体构成的作用以及表现？

3. 计算机辅助设计软件包含哪些？

4. 利用犀牛软件制作一款综合形态立体构成作品。尺寸：长 400mm、宽 600mm、高 800mm。

参考文献

[1]　魏嘉，刘木森，李西运．立体构成．济南：黄河出版社，2008，9.

[2]　孙明海，陈茜．立体构成．武汉：华中科技大学出版社，2007，1.

[3]　李刚，杨帆，冼宁．立体构成基础．沈阳：辽宁美术出版社，2008，1.

[4]　张君丽，王红英，吴巍．立体构成．武汉：华中科技大学出版社，2008，9.

[5]　李方方，赵红，陈方达．立体构成．武汉：华中科技大学出版社，2007，12（1）.